普通高等教育设计类专业"三大构成"系列教材

色彩构成

（第四版）

于国瑞 编著

清华大学出版社
北京

本书封面贴有清华大学出版社防伪标签，无标签者不得销售。

版权所有，侵权必究。举报：010-62782989，beiqinquan@tup.tsinghua.edu.cn。

图书在版编目（CIP）数据

色彩构成 / 于国瑞编著. — 4版. — 北京：清华大学出版社，2024.1（2025.2重印）
普通高等教育设计类专业"三大构成"系列教材
ISBN 978-7-302-64820-8

Ⅰ.①色… Ⅱ.①于… Ⅲ.①色彩学—高等学校—教材 Ⅳ.①J063

中国版本图书馆CIP数据核字（2023）第206082号

责任编辑：宋丹青
封面设计：何凤霞
责任校对：王凤芝
责任印制：宋　林

出版发行：清华大学出版社
网　　址：https://www.tup.com.cn，https://www.wqxuetang.com
地　　址：北京清华大学学研大厦 A 座　　邮　编：100084
社 总 机：010-83470000　　邮　购：010-62786544
投稿与读者服务：010-62776969，c-service@tup.tsinghua.edu.cn
质量反馈：010-62772015，zhiliang@tup.tsinghua.edu.cn

印 装 者：小森印刷（北京）有限公司
经　　销：全国新华书店
开　　本：210mm×285mm　　印　张：8.25　　字　数：180千字
版　　次：2007年8月第1版　2024年1月第4版　　印　次：2025年2月第3次印刷
印　　数：16001~26000
定　　价：49.80元

产品编号：101733-01

第四版前言

党的二十大报告明确指出:"坚守中华文化立场,提炼展示中华文明的精神标识和文化精髓,加快构建中国话语和中国叙事体系,讲好中国故事、传播好中国声音,展现可信、可爱、可敬的中国形象。"那么,在色彩构成这门课程当中,如何讲好"中国故事",如何展现"中国形象",是我们需要认真面对和仔细思考的。

色彩构成源起于欧洲,20世纪80年代初被引进中国,经过四十余年的教学改革实践和不断地本土化改造,已经被融入更多的中国元素和中国智慧,早已脱胎换骨成为充满中国话语的和独具中国特色的设计基础课程。本教材的第四次修订,更是在如何构建"中国叙事体系"方面付出了很大努力,希望这些努力能够使本教材在教学实践中发挥作用,切实提高教学质量。本次修订,笔者主要思考和触及了以下三个方面问题。

其一,怎样教,才能让色彩构成课程发挥更大的效能?

在如何开展色彩构成课程的教学方面,很多教师提出了很好的建议和做法:有的主张让学生实地观察,通过观察生活培养色彩直觉;有的主张团队合作,让学生将各自设计的颜色组合在一起;有的主张从名画色彩中借鉴和学习;有的主张利用数字化色彩替代颜料手绘等。实地观察与团队合作都是很好的教学方式,如果课时宽松,知识又能落实,都是可以尝试的;借鉴名画色彩,思路可以再开阔一些,凡是对学习有益的色彩,无论古今中外、无论传统还是民间都可以借鉴;利用数字化色彩和其绘画工具也非常重要,是时代发展的必然趋势,只要不与手绘相互对立,而是相互促进就好,因为两者各有所长,很难相互替代。

色彩构成教学所面临的最大挑战是课时越来越少,而时代发展对教学的要求却越来越高。用较少的课时取得最好的教学效果,的确是一件很难的事情。然而有一个不争的事实是,站在前人的肩膀上,就能站得高、望得远。前人总结出的实践经验,直接拿来应用就会节时省力,如果事事都要重新认知必然耗时费力。也就是说,凡事不能一概而论。色彩的一些基础知识、色彩设计的一般规律,可以按照传统的方式去教学。将节省的课时和高效的数字化教学手段,用在现代的更能发挥学生创造力的教学内容当中,就可达到事半功倍的教学效果。

其二,怎样学,才能让学生快速掌握和运用色彩语言?

色彩,的确是一种较为特殊的设计语言,

它是由色相、明度、纯度、冷暖、色调等构成的一套独立的色彩体系，可以传递信息，表达人们的思想和情感。有过外语学习经历的人都知道，无论哪一种语言，都不是蜻蜓点水式的学习能够掌握的，需要由浅入深地，反复地实践、认识。当然，色彩语言的表达还是比较直观的和词汇量较少的。外加学生在入学前大多具有一定的色彩写生基础，色彩构成的教学相对轻松很多。

色彩构成学习的另一个难点在于色彩就像阳光一样，看得见却摸不到，不像平面构成还有一些具体的形象可以把握。在这个前提下，学习就要精心设计每一张作业，在保持高度创作热情的同时，将每个色彩词汇、知识点落在实处，并融汇在每张作业中。学习时既要知其然，还要知其所以然，并要学会触类旁通，举一反三，才能真正掌握色彩构成规律和灵活运用色彩语言。

其三，怎样改，才能让教材跟上时代并独具中国特色？

本次教材修订，将所有的课题训练都进行了改造升级，统一使用A3规格的画纸，加大了画纸容量。取消了过去一直沿用的九宫格格式，改为六个小画面的构成形式，有的还增加了一条色标。原因是九宫格格式内容较为繁复呆板，不够灵活。改为六个画面之后，画面数量少了，学生可以将注意力集中到每个画面的创意构想和细节表现上。自主选择和自由创作的空间增大，也会激发学生的求知兴趣和创造热情。增加色标，更能保证色彩的准确性。在每个课题后面，设置了一个无论内容和形式都更加灵活的课后作业。这些作业，要么需要贴近生活和细节观察，要么需要充分发挥想象力和创造力，是课堂教学内容的延伸、拓展和补充。

除此之外，五个课题都包含了多个二维码，扫描后能在学习教材的同时观看相关的数字化资源。本次修订为学生提供了：①各课题知识点，②各课题习题素材，③各课题创意案例分析；为教师提供了：①教学大纲建议，②各课题教学课件，③各课题知识拓展即测即练，④模拟试卷及评分标准。希望这些数字化资源，能够让各位师生扫"码"有得，视野开阔。

在此，十分感谢选择了本教材的各位教师，期待通过您和我的共同努力，能够让色彩构成这门课程越教越好。还要感谢宁波大学中法联合学院学生提供的作业，是他们用自己的才华和努力为本教材增光添色。

最后，希望使用这部教材的学子们，在设计专业的道路上行稳致远，不断用绚丽的色彩描绘自己美好的明天。

2023年10月于臻和院

目 录

导 论 升起心中的彩虹··············1
 一、色彩构成与色彩··············1
 二、色彩构成与构成··············2
 三、色彩构成与教学··············3

课题一 色彩基础知识··············4
 一、光与色彩··············4
 二、色系与色立体··············8
 三、色彩混合··············12
 四、色彩观察··············14
 五、课题训练：色彩基础知识··············16

课题二 色彩对比构成（上）··············29
 一、明度对比··············29
 二、色相对比··············33
 三、课题训练：色彩对比构成（上）···36

课题三 色彩对比构成（下）··············48
 一、纯度对比··············48
 二、冷暖对比··············52
 三、课题训练：色彩对比构成（下）···56

课题四 色彩调和与色彩秩序··············66
 一、色彩调和··············66
 二、色彩秩序··············70
 三、课题训练：色彩调和与色彩秩序····74

课题五 色彩重构与情感表现··············92
 一、色彩重构··············92
 二、色彩情感··············96
 三、主题表现··············101
 四、课题训练：色彩重构与情感表现 104

参考文献··············124

导 论
升起心中的彩虹

对于设计师而言，能够辨识、记住或调配出哪些颜色并不重要，重要的是通过系统的专业训练，掌握色彩与色彩的相互关系，具备利用色彩对比与统一的形式美法则表现自己内心情感的能力。也就是说，通过色彩构成的学习，要在每个人的内心深处升起一道靓丽的彩虹，构建一个虚拟的、鲜活的、可以随时应用的"色立体"，形成一个属于自己的色彩体系。任何一种颜色，都能够在这个体系当中找到适当的位置，并能够在设计表现中发挥应有的作用。

没经过色彩训练的人，看见某一种色彩，关心的是：它好不好看？我喜不喜欢？大多从感性的层面，用孤立的、静止不变的眼光去看待色彩。而设计师面对色彩，看重的是色彩与色彩的关系，以及色彩与设计、色彩与环境、色彩与情感等方面的联系。认为在这个世界上，没有不美的色彩，只有不美的色彩组合，并且色彩组合的效果还可以进行调整。

生活中的色彩无所不在，和每个人都关系密切，但却很少人认真地去了解它和研究它。色彩构成这门课程的意义，就是通过科学系统的专业训练，让学生由普通人对色彩的认知，转化为设计师对色彩的掌握，具备采集、创造、应用、欣赏色彩的基本素养和专业能力。色彩构成课程不仅能让学生对色彩的感性认知更加敏锐，还能让学生对色彩的理性判断更加深入，为色彩能够在设计的各个领域广泛应用打下坚实的专业基础。

一、色彩构成与色彩

学生在接触色彩构成之前所了解到的色彩知识，常常是通过色彩写生的学习获得的。色彩写生中的色彩与色彩构成中的色彩的最大不同，就在于一个是绘画色彩，另一个是设计色彩。尽管绘画色彩和设计色彩之间并没有本质的区别，要遵循相同的色彩原理，但在设计师眼中，两者之间的差异还是非常明显的，是不可相互替代的两套色彩体系。绘画色彩和设计色彩之间的差异主要体现在以下三个方面。

1. 关注色彩的侧重点不同

绘画色彩往往来自作者的直观视觉感受或是生活中留下的色彩印象，注重的是特定条件下物体的光源色和环境色的细微变化；而设计色彩往往来自直接或间接的生活体验，捕捉的是自己内心概念化的色彩形象，强调的是物体的固有色，注重的是色彩的象征意义或情感内涵。

2. 色彩表现的形式不同

绘画色彩需要相对客观地反映外部世界，努力贴近生活和符合物态原貌，并要真实地表现生活中的色彩美；而设计色彩需要主观地表现人的内心世界，对生活中的色彩进行归纳、提炼和创新，尽量与真实生活拉开一些距离。

3. 色彩表现的目的不同

绘画色彩表现的目的主要是通过观赏那些经常被忽视的现实生活的色彩美，反观自己的内心，唤起对美好生活的热爱；而设计色彩表现的目的除了让人赏心悦目之外，还要传达文化、时尚、流行等信息，以刺激人的消费欲求和对美好生活的向往。

与绘画色彩相比，设计色彩是一种更加"纯粹"的色彩。因此，色彩构成也是一个较为"纯粹"的研究色彩组合规律的过程，它将色彩的基本构成要素抽取出来，进行基本特征、排列组合以及构成形式等方面的探讨，以破解色彩设计表现的规律和奥秘。这样的研究和探讨并不带有功利性，却又随时准备与各个领域的色彩设计相结合。色彩构成作品主要采用平涂着色方式，就是为了适应印染、印刷、喷涂、粘贴等技术要求，使色彩便于在产品中实现，并具备批量复制的可能，以便于产品的开发和广泛利用。色彩构成之所以注重物体的固有色，是因为固有色最能反映物体色彩的本质，可以不受各种因素的干扰，简明而准确地传递设计信息。

色彩构成中的色彩，还非常强调色彩的个性、创新性和主观性，从而形成了有别于绘画色彩的特征。"个性"是指色彩的与众不同和独特韵致，有个性的色彩常常会给人耳目一新的感觉，容易留下深刻的印象。"创新性"是指增加未曾有过的新元素，改变色彩原有的外观或状态，有创新的色彩常常具有一种新鲜感。"主观性"是指不受客观现实的约束，主观地表现色彩，但并不等于可以不符合色彩规律，而是强调色彩源于生活、高于生活的更加自由的表现。

二、色彩构成与构成

构成，也被称为"美的关系的形成"。色彩构成也是一样，在注重色彩直观感觉的同时，也十分注重色彩之间的和谐关系。色彩构成常常要按照色彩美的组合规律和色彩美的形式法则来进行，以美感的形成为最终目标。色彩构成主要具有三方面特征：①要由两种以上色彩组成；②要带有一定的目的性；③要符合形式美的原则。

在色彩构成中，尽管色彩不可能脱离具体的形态而存在，但由于形态不是色彩构成研究的重点，所以常常需要忽略它们的存在，从而突出对色彩的研究和探讨。色彩构成与色彩设计常常密不可分，色彩构成通常是色彩设计的基础和前奏，有时色彩构成也等同于色彩设计，两者的区别就在于是否适合功能的需要。色彩设计强调功能，要满足使用的需要，注重的是设计的结果；而色彩构成却常常忽略功能，并不强调如何去使用，注重的是构成的过程。

色彩构成强调的是通过构成的教学训练，使学生掌握科学的色彩分析方法，能将繁杂的色彩进行归类，并把握其可变性，依照色彩自身的规律去重构相互之间的关系，使之呈现理想的色彩效果，从而获得色彩创作的自由空间。为此，本课程不仅要对色彩构成进行视觉和生理方面的研究，还要进行心理和情感方面的探讨，并要学会吸取自然、生活和人文等各个方面的色彩营养，培养学生的创造性思维及色彩表现力，为专业设计提供理论上的依据和支持。

由此也就产生了评价色彩构成作品品质的三个主要标准，即新鲜、巧妙和美感。"新鲜"是指色彩的组合要新颖别致，能充分体现色彩的个性魅力。"巧妙"是指思维构想要灵活机智，能巧妙地利用各种色彩关系，调动一切积极的因素去表现色彩效果。"美感"是指色彩组合以及色彩效果要达到和谐并具有美感，能给人一种和谐美的视觉感受。

三、色彩构成与教学

色彩构成与平面构成、立体构成，虽然统称为"三大构成"，但是它们都是相对独立的，都有自己较为完善的教学体系。色彩构成的教学一般要达到五个教学目标：①对色彩敏感，基本形成色彩美感；②对色彩的基本特性能够熟练把握、胸有成竹；③树立色彩认知、色彩构成和色彩设计的全新理念；④具备色彩的创新意识和创造能力；⑤具有较高的色彩组合能力和水平。

色彩构成教学在我国已有 40 多年的历史，并取得了十分丰硕的教学成果。但随着我国设计产业的快速发展和高等教育改革的不断深入，不借助计算机技术的教学，已经不能满足信息社会发展对设计人才培养的需要。尤其是在"平台＋模块"课程结构体系当中，色彩构成课程的学时越来越少，而对教学质量的要求却越来越高。这样，早期教程当中存在的不足就明显地暴露出来，这些不足主要体现在四个方面：①过于注重理论的系统讲述，缺乏教学训练的可操作性；②过早地把设计内容引入构成课程，既冲淡了对色彩本身构成规律的深入理解，也出现与设计课程内容相冲突的现象；③教学仍然是以教师为主体，不能从学生学习的视角对待教学和组织教学；④忽视了学生综合能力和学习能力的培养，不能让学生由"学会"变成"会学"。

传统的色彩构成教学，注重的是手绘训练。这种训练方式的优点是：学生在熟练地掌握画笔、颜料、纸张使用及手绘技法的同时，能依靠自己的想象进行构思创意，培养的学生能够做到心手合一，有较强的动手能力。缺点是：视野狭窄，表现手法单一，完成作业的效率低下。现代的色彩构成教学，注重的是利用电脑绘制完成训练，这种训练方式的优点是：学生在熟练地使用电脑软件的同时，可以借助于电脑信息含量大、运行速度快等优势，让作业图形整齐、色彩丰富，便于修改和完善。缺点是：机械化增强，人性化降低，大脑具有了依赖性，人的创造潜能得不到充分发掘和利用。因此，目前比较理想的教学方法是手绘和电脑绘制兼收并蓄，相互取长补短，在开发学生心智和提高教学效率的同时，拓宽学生的设计视野，提升审美品位和创造热情，培养色彩应用的综合能力。

色彩构成课程的工具准备

① 皮纹纸或水彩纸：纯白色，200~300 克厚度，A3（8 开）大小、15 张左右；

② 水粉色颜料：24 色，1 盒；

③ 勾线尖毛笔：小红毛、小衣纹、中衣纹、大点眉各 1 支；

④ 绘图圆规 1 个；

⑤ 三角尺（长度 20 cm）、小剪刀、HB 铅笔、橡皮、水杯、大号调色盘，各 1 个；

⑥ 笔记本电脑（安装 Photoshop 软件）或 iPad 平板电脑（安装手绘软件），任 1 台。

课题一
色彩基础知识

每个人都生活在色彩世界里,有了色彩,生活才会充满生机和活力。清晨,随着朝阳冉冉升起,天地万物慢慢苏醒,由漆黑一片变得五彩斑斓,全新的一天开始了。傍晚,随着夕阳缓缓落下,天地的色彩由明变暗,回归漆黑一片。此时,人们需要借助灯光、烛光或是火光,才能正常生活。这意味着如果没有光,也就无所谓色彩。人们总要依赖光,才能看见物体和看清世界,从而获得对客观世界的感知和认识。

一、光与色彩

1. 色彩的产生

色彩,是一种长期伴随着人们生活的客观存在,直到 16 世纪 60 年代,人类才真正破解了色彩的奥秘。

1666 年,英国物理学家艾萨克·牛顿(Isaac Newton)做了一个非常著名的"光的色散"实验,该实验揭示了色彩产生的原因,使人们建立了"物体所呈现的色彩是光"的概念。这一实验的内容是:把阳光引入暗室,使其通过三棱镜再投射到白色墙面上。结果白色的光线被分解成红、橙、黄、绿、青、蓝、紫七色彩带。人们可以从雨后彩虹这一自然现象,去理解和验证这个实验。牛顿据此推论,太阳光是由这七种颜色的光混合而成的。日本作家小林秀雄在《近代绘画》一书中写道:"色彩是破碎了的光,太阳光与地球相撞,破碎分散,因而使整个地球形成美丽的色彩……"(见图 1-1)。

图 1-1 彩虹色彩的排列与五彩缤纷的生活

光,在物理学上是一种客观存在的物质,是一种以电磁波形式存在的辐射能。电磁波具有振幅、频率和波长三大属性,常见的电磁波有 γ 射线(伽马射线)、x 射线、紫外线、红外线、无线电波(雷达、电视、无线电、广播)、交流电等。光波的波长极其微小,单位一般用"纳米",即毫微米(nm)表示。在物理学中,纳米是长度的单位。1 纳米等于 10 亿分之 1 米,将 1 纳米大小的物体放到乒乓球上,就如

同将一个乒乓球放在了地球上。

只有波长为380~780纳米的电磁波才有色彩，称为可见光。其余波长的电磁波都是人的眼睛看不到的光，称为不可见光。不可见光虽然不能被人的眼睛感知，却可以用光学仪器量度和探测。可见光只是所有电磁辐射中的一小部分，处于波长短于380纳米的紫外线和波长长于780纳米的红外线之间。因此，广义的光，是指包括可见光和不可见光在内的所有电磁辐射；狭义的光，是指人的眼睛可以感知的带有色彩的可见光（见图1-2）。

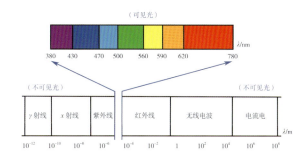

图1-2　可见光与不可见光图示

物体色彩的产生，是物体都能够有选择地吸收、反射或折射色光所致。光线照射到物体之后，一部分光线被物体表面所吸收，一部分光线被反射，还有一部分光线穿过物体被透射出来。色彩，也就是在可见光的作用下产生的视觉现象，物体表现了什么颜色就是反射了什么颜色的光。人们看到色彩一般要经过光—物体—眼睛—大脑的过程，可见光刺激人的眼睛后能引起视觉反应，使人感觉到色彩和知觉环境。即物体受光照射后，其信息通过视网膜，经过神经细胞的分析，转化为神经冲动，再由神经传达到大脑的视觉中枢，产生色彩感觉。

物体色彩是指光源色经过物体有选择地吸收或反射，并反映到人的视觉中的光色感觉。物体本身并不发光，但都具有对各种波长的光有选择地吸收、反射或投射的特性，因而才有了生活当中各不相同的物体色彩（见图1-3）。

图1-3　生活中各不相同的物体色彩

生活中的物体，大致分为不透明体和透明体两类。不透明体所呈现的色彩是由它所反射的色光决定的；透明体所呈现的色彩则是由它所透射的色光决定的。一个不透明物体，如果能反射阳光中的所有色光，它就是白色的；如果能吸收阳光中的所有色光，它就是黑色的；如果能反射阳光中的红色色光并吸收其他色光，它就是红色的；如果能反射阳光中的绿色色光并吸收其他色光，它就是绿色的。一个透明物体，如果能透射阳光中的所有色光，它就是白色的；如果能透射阳光中的蓝色色光并吸收其他色光，它就是蓝色的。也就是说，物体把与本色不相同的色光吸收，把与本色相同的色光反射或透射出去。反射出的色光刺激人的眼睛，眼睛所看到的色彩就是该物体的物体色，其他被吸收的色光都变成了该物体的热能（见图1-4）。

图1-4　生活中不透明物体和透明物体色彩

2. 光源色、固有色、环境色

（1）光源色

光源色，是指光源的本色。人们所看到的物体色彩在不同光源下产生时会受到不同光源色色彩倾向的影响。光源色的色彩倾向，取决于它所发出的光的光谱成分，如有的偏红、有的偏蓝。同一物体在不同的光源照射下，会呈现不同的色彩。如一张白纸，在白光照射下呈现白色，在蓝光照射下呈现蓝色，在红光照射下又会呈现红色等。在一般情形下，光源色的色彩倾向都比较轻微以至于被人熟视无睹，如白炽灯（传统的圆球状灯泡）光偏黄、日光灯（包括LED灯）光偏青、阳光偏浅黄、月光偏青绿等。在特定情况下，光源色的色彩倾向较为明显可能会让人感到不适，如烛光、火光、闪电光、电弧光、霓虹灯光、舞台有色灯光等（见图1-5）。

课题一知识点

图1-5 舞台上有色灯光的光源色

光源色的色彩倾向会对物体色彩的识别有影响，光源色的光亮强度也会对色彩的识别产生影响。强光照射下的物体色彩会变得苍白浅淡；弱光照射下的物体色彩会变得模糊灰暗；只有在中等强度的光线照射下的物体，物体的色彩变化最小，色彩也最清晰、最明确。

（2）固有色

固有色，是指物体所呈现的较为稳定的色彩。没经过色彩训练的人，习惯把阳光照射下的物体所呈现的色彩认定为固有色，这样的认知较为简便、概括，方便描述和交流。但在画家眼里，固有色只是物体受光面所呈现的一小部分色彩。这是因为生活中的物体所呈现的色彩并非固定不变的，它们经常受到光源色和环境色的影响。因此，先去掉受到环境色影响的背光面部分，再去掉受到光源色影响的高光部分，所呈现出的色彩才是该物体的本色（见图1-6）。

图1-6 最能代表本色的固有色

固有色的更深层含义是人们对物体色彩的一种较为"固化"的认知和简单化的理解，如红花绿叶、蓝天白云等。生活中物体的色彩，经过这样的固化和简化之后，会变得概括、明确和稳定，但也存在着过于简单化和概念化等不足。因此，有些注重细致观察和个性化表达的画家们，常常轻视固有色的存在，反而对光源色和环境色津津乐道。因为他们需要更加"真实"地表现自然，反对简单化地理解和概念化地表现。但对设计师而言，固有色的作用要远远大于光源色和环境色，因为物体相对"固有"的色彩才是更稳定的色彩，是物体色彩高度概括和提炼的结果，更能反映事物的本质和

简单明确地传达设计色彩的信息，而光源色和环境色只是特定条件下的特殊产物，并不适合要求色彩明确的产品设计。

（3）环境色

环境色，又称条件色，是指物体色彩与周围环境相互影响的色彩现象。任何物体都不会脱离所处的环境而单独存在，当它置身于某一环境当中时，其色彩就会不可避免地受到邻近物体色彩的影响。同时，它自身的色彩也同样会影响其他物体。环境色彩的影响主要体现在物体的背光面，是周围物体反射色光的结果。如将一个白色的石膏像摆放在红色台布上，石膏像的背光面色彩就会出现红色成分。物体色彩的反射，又分为正反射和漫反射两种形式。"正反射"是指物体表面光滑、坚硬，色光朝着一个方向反射的现象，具有反光强烈、反射面积小等特点。"漫反射"是指物体表面粗糙、松软，色光朝着各个方向反射的现象，具有反光柔弱、反射面积大等特点（见图1-7）。

图1-7 受邻近色彩影响的环境色

环境色反映的是物体周围特定环境的色彩，具有随着周围环境变化而变化的特性。如把石膏像下面的台布换成绿色，石膏像背光面色彩的红色成分就会消失，绿色成分就会出现。因此，如果是设计师，就不需要过多地关注环境色，而要把研究重点放在色彩本身和色彩组合的关系上；如果是画家，不仅要关注环境色，还要把环境色与色调、与意境、与个性表现等方面进行关联和深入研究。

3. 色料三原色与色光三原色

（1）色料三原色

在水粉色颜料中，有三种最基本、最重要和最为特殊的颜色，就是大红、柠檬黄和湖蓝。这三种颜色，不能用其他颜色混合而成，却可以混合出很多其他颜色，因此被称为"三原色"。三原色中，标准色谱的红色应该是品红，但水粉色颜料中并没有列入，只能用比较接近的大红代替。

将三原色中的任意两种原色相混得到的颜色，称为间色。间色也有三组：大红+柠檬黄=橙色、柠檬黄+湖蓝=绿色、大红+湖蓝=紫色。标准色谱中的间色，是两种原色按照各占1/2比例相混得到的颜色。生活中，间色可以更加宽泛地理解为：红色+黄色=橙色、黄色+蓝色=绿色、红色+蓝色=紫色。

将三原色中的任意两种原色按照不同比例相混，可以调配出包括红、橙、黄、绿、青、蓝、紫7种颜色在内的更多彩色。如果将这7种颜色与水粉色颜料的名称相对应，结果是红（大红）、橙（橘黄）、黄（柠檬黄）、绿（中绿）、青（湖蓝）、蓝（群青）、紫（紫罗兰）。然而，对应只是颜色比较接近和便于理解，并不能使用三原色之外的颜料来替代三原色相混得到的颜色。因为水粉色颜料的生产和命名，只是为了颜料的使用方便，而不是为了解释色彩。

将三种原色按照一定比例相混所得的颜色，称为复色。即大红+柠檬黄+湖蓝=黑灰色（见图1-8）。标准色谱中的复色，是三种原色各占1/3比例相混得到的一种暗浊色。在设计中，复色也可以理解为各种彩色之间的多次混合，或是彩色与黑、白、灰相混所得到的各种灰色。复色的纯度都较低，均含有不同程度的

灰色成分，具有丰富、含蓄、稳定等特点。

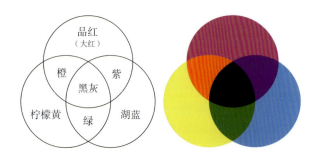

图1-8　色料三原色图示与原色、间色和复色关系

（2）色光三原色

光与色彩习题素材

1802年英国生理学家汤玛斯·扬（Thomas Yong），根据人眼的视觉生理特征，提出人的视觉神经只有感红、感绿、感蓝三种基本视神经的假说。在此基础上，德国生理学家赫姆霍尔茨（L.H.Helmholtz）认为，人的视网膜上存在三种不同的神经细胞，它们会在光的刺激下产生兴奋感，并会分别将信息传送到大脑。在大脑中又分别形成红感、绿感、蓝感，最终形成综合完整的色觉。对任一波长，感红、感绿、感蓝三种神经细胞都具有一定的兴奋程度，只不过最大兴奋点有所不同。当三种神经细胞按不同比例兴奋时，感觉到的就是不同的混合色；当三种神经细胞兴奋的程度一样时，感觉到的就是一种白色。后人将汤玛斯·扬和赫姆霍尔茨的学说综合在了一起，构成了"扬—赫姆霍尔茨学说"，也称"三色学说"，为现代色度学理论奠定了基础，并成为彩色印刷、彩色摄影和彩色电视发展的理论依据。

"三色学说"提出了一个新的色光三原色理论，认为色光三原色并非红、黄、蓝，而是红、绿、蓝。色光三原色的形成也不是出于物理原因，而是由生理原因造成的。此后，人们才开始认识到色光与颜料的原色及其混合规律是有区别的两个系统。

色光三原色由红光（朱红）、绿光（翠绿）、蓝光（蓝紫）组成。这三个色光都不能用其他色光相混而成，却可以互混出其他所有色光。如红光+绿光=黄光、绿光+蓝光=青光、红光+蓝光=紫光，等量的红光+绿光+蓝光=白光。

如果三原色光中某一种色光与另外色光等量相加后形成白光，这两种色光就会构成一种互为补色的关系，称为互补色光。三原色光中任意两种色光等量相加，与三原色光中另一种色光之间，就是一种互补色光。如等量的红光+绿光=黄光，与蓝光互补；等量的红光+蓝光=紫光，与绿光互补；等量的绿光+蓝光=青光，与红光互补（见图1-9）。

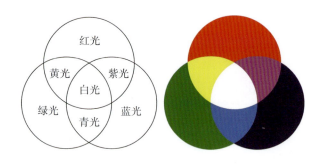

图1-9　色光三原色、相混和互补色关系

二、色系与色立体

生活中的色彩，五光十色、绚丽多彩。任何人都难以说清这个世界上究竟存在着多少种色彩。因为，色彩的构成不仅数目庞大，而且又是相互交融、时时变化的。人的眼睛能够识别的颜色，只是色彩构成体系当中的一小部分而已。因此，色彩学为了便于色彩的简化、识别和理解，常常人为地将彩色和黑白灰色进行分类研究，从而形成了彩色和无彩色两大体系。

1. 彩色系

彩色系，是指可见光谱中的所有色彩，以红、橙、黄、绿、青、蓝、紫为基本色。基本

色之间不同量的混合，形成了数目庞大的色彩体系。其中，各种彩色（色光）的性质，是由光的波长和振幅决定的，波长决定色相、振幅决定明度和纯度。彩色系中的任何一种色彩，都具有色相、明度和纯度三种属性。

在水粉色颜料中，彩色包括了黑、白、灰色之外的所有颜色。其中的灰色，是指由黑色、白色调配出来的，不含有任何彩色成分的灰色。如果在灰色中加入彩色成分，就会具有彩色的某些属性，就应该归属于彩色系。从这个意义来理解，将颜料中的三原色按照不同量相混，可以调配出许许多多的红、橙、黄、绿、青、蓝、紫，如果再将这些颜色与不同量的黑白灰色或是其他颜色相混，得到的彩色将会无穷无尽（见图1-10）。

图1-10 由7种基本色演变出各种彩色

2. 无彩色系

无彩色系，是指黑色、白色及由黑白两色相混而成的各种灰色。牛顿在"光的色散"实验中得出的结论是：白光是由7种颜色的光混合而成。那么，没有了光，或是减少了光的强度，色彩也就会变成黑色，或是形成了灰色。因此，无彩色系中的色彩（色光）只有一种基本性质，即明度，并不具备色相、纯度的属性。

在色彩学中，黑色和白色是明度的两个极端，都是十分单纯的色彩，而由黑色、白色相

混形成的灰色，却有着各种不同的深浅明度。按照序列进行排列，可以概括为白、亮灰、浅灰、亮中灰、中灰、深灰、暗灰、黑灰、黑九个明度层次的颜色。当然，如果需要还可以细分出更多的明度层次。

在水粉色颜料中，黑色和白色是最明确、最常用的颜色，而灰色大多是将黑色与白色相混得到的。黑色与白色两者调配的比例不同，所得到的灰色深浅也各不相同。无彩色虽然没有彩色那般鲜艳，却具有沉稳、细腻和丰富的表现力。最早出现的照片、电影、电视等，都是无彩色的影像，同样可以展现人类生活的丰富多彩。即便是彩色的实际应用，也离不开无彩色的帮助和补充。因为，现实世界中纯正的彩色毕竟只占少数，而更多的彩色都在不同程度上或多或少地包含了黑、白、灰色的成分（图1-11）。

图1-11 彩色与无彩色的明度变化

3. 色彩属性

所有彩色都具有色相、明度和纯度三种属性，这是每一种彩色都具有的三种特性，也是识别彩色差异的基本要素。当三种要素中的任何一个要素发生变化时，这一彩色的面貌也会随之改变。因此，色相、明度和纯度，就被称为色彩三属性，或是色彩三要素。而无彩色却

不属于此列，它们只有单一的明度特性。

色相，是指色彩的名称、相貌。在可见光中，不同波长对应着不同色相。根据不同色相，可以快速地区分不同的色彩。在颜料中，不同名称对应着不同色相。根据不同名称可以识别不同的颜色。由于黑、白、灰色没有色相，是介于三原色之间的颜色，冷暖感觉也不明显，因此称为中性色。

明度，也称亮度、深浅度，是指色彩的明暗程度。在可见光中，不同波长的色彩存在着不同的明度，如黄色最亮、紫色最暗。同时，光波振幅的强弱，也会改变色彩的明度。在人的眼睛可以辨别的范围内，光波振幅越强，色彩就越明亮；光波振幅越弱，色彩就越灰暗。在颜料中，不同名称既对应着不同色相，也对应着同一色相的不同明度，如浅绿、中绿、深绿等。此外，同一色相的颜色调入不同深浅的其他色相的颜色或是黑色、白色，也会改变原有颜色的明度。例如，调入浅色，会提高明度；调入深色，会降低明度。

纯度，也称彩度、饱和度、含灰度，是指色彩的纯净程度。在可见光中，色彩纯度取决于光波的单一程度。光波越单纯，色彩的饱和度就越高；光波越混杂，色彩的饱和度就越低。纯度一般以色彩中含单色光成分的比例乘以百分数来表示。在颜料中，颜色纯度则取决于含有多少灰色成分。色管中的颜色，往往是纯度最高的颜色，调入的其他颜色越多，含灰度增加，纯度也就越低。纯度最低的颜色，是指一些缺少色彩感的脏灰色。

4. 色相环与色立体

（1）色相环

人们为了更加简便地认识、研究和运用色彩，常常需要将各种纷繁复杂的色彩按照一定的构成规律进行有秩序的排列，以使色彩之间的相互关系变得更加直观、更易于理解和识别。

英国物理学家艾萨克·牛顿在对色彩的深入研究中，曾将白光分解后的色彩头尾相连构成一个圆，创造了最早的色彩表示法，即色相环。牛顿色相环由红、橙、黄、绿、蓝、紫6种色相构成，可见光谱中的青和蓝，被合并为蓝色。其中，红、黄、蓝为三原色，橙、绿、紫为间色。每一种原色都对应着另外两种原色合成的间色。

瑞士艺术理论家约翰内斯·伊顿（Jogannes Itten）曾提出12色色相环理论，在红、橙、黄、绿、蓝、紫6种色相的基础上，又发展出6种复色，构成了更加丰富的12种色相。伊顿色相环的排列顺序是红、红橙、橙、橙黄、黄、黄绿、绿、蓝绿、蓝、蓝紫、紫、红紫，从而可以更加清楚地显示原色、间色和复色之间的变化关系（见图1-12）。

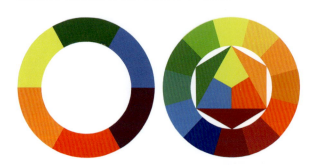

图1-12 牛顿6色色相环与伊顿12色色相环

德国物理学家、化学家，1909年诺贝尔化学奖获得者威廉·奥斯特瓦尔德（Wilhelm Ostward）首创了24色相的色相环。色相环以黄、橙、红、紫、蓝紫、蓝、绿、黄绿8个色相为基本色相，每一基本色相再分为3个色相，构成了24色相环。色相环的色相排列按照可见光谱顺序做逆时针排列，而编号则按顺时针方向从黄开始标定。

24色相环的产生，不仅增加了色相的数量，使色相之间的色阶过渡变得更加顺畅细腻，而且增加了不同色相的识别性和色彩美感，使色相之间的色彩关系变得更加直观明确和易于

把握。24色色相环既奠定了奥斯特瓦德色立体构成的基础，也成为人们认知和掌握色彩的重要学习工具（见图1-13）。

中，最具代表性并被广为应用的色立体有：蒙赛尔（Albert H.Munsell）色立体，其模型是一个外观呈凹凸起伏的不规则状球体；奥斯特瓦尔德（Wilhelm Ostwald）色立体，其模型是一个外型规则的类似于扣合的两个扁状圆锥体；日本色彩研究所发布的PCCS（Practical Color Co-ordinate System）色彩体系，其模型是一个外形类似于倾斜摆放的蛋形体。

图1-13 用于学习的24色色相环与24色色相标准色

无论色立体的立体模型怎样变化，都有一些共性的结构特征，即都有一个与地球仪模样相似的球状主体，由贯穿球心的垂直中心轴支撑站立，并由垂直状的明度、环状的色相和水平状的纯度三个序列分布色彩。中心垂直轴为明度标尺，由最上端的白色，最下端的黑色，外加9个由浅到深的灰色组成明度序列。整个球体上半部分的颜色都是高明度色，并越往上越浅，最后接近白色；球体下半部分的颜色都是低明度色，并越往下越深，最后接近黑色。球体中间赤道线为各种标准色相构成的色相环，形成色相序列。球体表面的任何一个点到中心轴的水平线，代表纯度序列。越接近球体表面，颜色纯度越高；越接近球心，混入同一明度的灰色越多，色彩纯度也就越低。与中心轴构成垂直线的两端互为补色关系（见图1-14）。

（2）色立体

色相环虽然方便了人们了解和研究色彩，帮助人们更直观地看到色相与色相之间、原色与间色之间、原色与补色之间的关系，但还是不够科学和合理，并不能同时体现色彩三属性，即明度、纯度、色相之间的变化关系，也没有包含黑白灰无彩色。为了改变这种状况，一些色彩学家便开始发明和创造色彩的立体模型。于是各种形式多样、体系各异的能够同时体现明度、纯度、色相之间关系的色彩三维立体模型，即色立体应运而生。其

色系与色立体习题素材

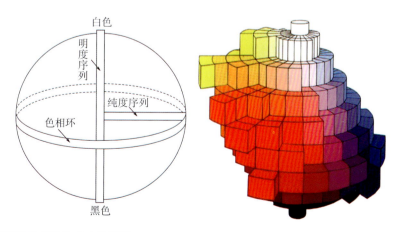

图1-14 色立体结构图示与蒙赛尔色立体模型

从蒙赛尔色立体的剖面模型，可以更加清楚地看到色立体内部的色块排列状态。横向是按照外围纯度高，中心纯度低的色块排列；纵向是按照上面明度高，下面明度低的色块排列。除了处于赤道上的不同色相和黑白灰色的色彩成分较为单一以外，其余色块大多包含了不同比例的黑色、白色和彩色成分，都可以体现明度、纯度和色相三种属性。由此，人们可以更加直观地感知和了解各种色彩的不同构成成分，进而达到快速理解色彩和方便应用色彩的目的（见图1-15）。

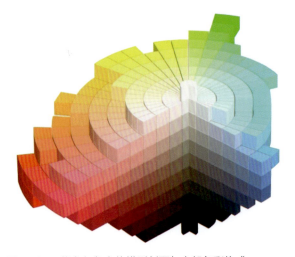

图1-15　蒙赛尔色立体模型剖面与内部色彩构成

一个色立体就像是一部色彩大词典，色相秩序、明度秩序和纯度秩序都组织得非常严密，表明着色彩分类、对比、调和的一些规律，具有系统化、标准化、实用化等特点，方便于色彩的识别、研究和应用。色彩构成的学习，并不需要去记住一共存在多少种色彩，而是要在自己的心中构建一个色相、明度和纯度关系明确的并包括了彩色与黑白灰关系在内的鲜活的"色立体"。看到任何一种色彩，都能够运用色相、明度和纯度三方面特性，找到它在色立体当中的位置，并对它的特性做出准确的判断，进而更加科学地分辨和应用色彩。

三、色彩混合

无论是色光还是颜料，借助于相互之间的混合，都可以创造出更多的色彩。色彩混合主要有加色混合、减色混合和中性混合三种类型。

1. 加色混合

加色混合，也称正混合，是指色光之间的混合。两种以上的色光混合在一起，光的亮度就会提高，混合色的总亮度大约等于相混各色光亮度之和。

色光三原色的混合就是加色混合，当三原色色光按照一定比例混合时，得到的色光便是无彩色的白光。如果两种色光相混，得出的新色光为相混两色光的中间色光，相混结果往往是明度增高，纯度也增高。彩色光可以被无彩色光冲淡并变亮，如红光与白光相混，所得到的光是更加明亮的粉红色光。倘若只用两种色光相混，就能产生白色光，那么这两种色光之间就是互补色关系。色光中的各色相混，如果比例不同、亮度不同、纯度不同，就会产生各种不同的色光。色光混合的基本原理是，混合的次数越多，明度就越高。

彩色电视机、电脑显示屏、数码照相机等，都是运用加色混合原理进行加工和处理色彩的。它们先把彩色景象分解成红、绿、蓝三原色，再分别转变为电磁波信号传送，最后在屏幕上重新由三原色相混合，从而形成各种彩色影像。

2. 减色混合

减色混合，也称负混合，是指颜料之间的混合。将两种以上的色料混合在一起，由于部分色光被有选择地吸收，颜色的光亮度就会随之降低。混合色的总亮度会随着混合颜色数量的增加而不断降低。

色料三原色的混合就是减色混合，当两种

原色相混时，得到的间色还能具有一定的鲜艳度，若是三种原色相混变成复色时，色彩的鲜艳度就会极大降低。复色是在绘画或是设计作品中经常使用的色彩，被称为"高级灰"，是指具有一定色彩倾向的较为沉稳的灰色。但是，如果高级灰色失去了其应具有的色彩倾向而变成一种脏灰色，也会变成缺少应用价值的颜色。色料混合的基本原理是，颜料混合的色彩成分越多，纯度就会越低。这是因为色料混合不是光的亮度的增加，而是色光吸收能力的增强。

颜料、涂料、印刷油墨、有色玻璃等，都是运用减色混合原理进行调配和处理色彩的。在色料混合过程中，颜色纯度或明度都会不同程度地降低。因此，颜色混合的成分和次数需要进行控制，才能充分显现颜色所具有的色彩魅力（见图1-16）。

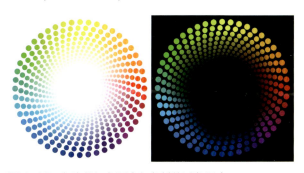

图1-16　色光的加色混合与色料的减色混合

3. 中性混合

中性混合，是指基于人的视觉生理特征所产生的视觉色彩混合。混合的效果是在明度上既不增加也不降低，呈现明度平均的状态。

中性混合一般具有两种情形：一种是混合与人的视觉无关，不管有没有被人看到，混合都在发生。这种发生在视觉之外的混合，属于物理混色。另一种是色彩在进入人的视觉前没有混合，混合是在人观看色彩的过程里，在视觉中产生的。这种发生在视觉中的混合，属于生理混色。中性混合主要有旋转混合和空间混合两种方式。

（1）旋转混合

旋转混合，是指将两种以上颜色并置涂着在圆盘上，经圆盘旋转混合产生一种新色彩的方法。

旋转混合的产生，是出于转动的圆盘使视网膜在同一位置上快速更换颜色不断接受色彩刺激的结果。在圆盘转动过程中，当第一种颜色的刺激在视网膜上尚未消失时，第二种颜色的刺激已经发生作用，第二种颜色尚未消失时，第一种颜色又会发生作用。这种不同颜色的连续不断地出现和快速地刺激，就会在人的视觉中产生两种颜色的混合色。如果是红色和蓝色旋转，会出现红紫灰色；如果是黄色和绿色旋转，会出现黄绿灰色；如果是蓝色和绿色旋转，会出现蓝绿灰色；如果是红色、黄色和蓝色旋转，会出现无彩色的灰色。

（2）空间混合

空间混合，是指在一定空间距离之外，人的眼睛能够将两色以上并列在一起的颜色，同化为一种新的色彩的混合方法。

色彩混合习题素材

空间混合的颜色本身并没有真正混合，而是在人的视觉内完成的混合。如果在近处观看颜色，颜色并不会出现变化。只有在一定空间距离之外观看颜色时，由于空间距离能增加一定的光刺激，出于空间距离和视觉生理的限制，眼睛辨别不出过小或过远物象的细节，就会自动地将它们混合为一种新的色彩。就空间混合原理分析，空间混合与色光混合的结果很相近。同样的颜色，用空间混合的方法所达到的混色效果比用颜料直接混合的效果要更加鲜亮。空间混合的色彩强度处在加色混合和减色混合之间，色彩在明度及

色彩感等方面要比减色混合高，又比加色混合低，并有色彩的跳跃感和空间的流动感。如大红和翠绿直接相混，得出的是黑灰色；而大红与翠绿两色并置构成空间混合，得出的则是中灰色。又如大红与湖蓝直接相混，可得到深紫色；而两色空间混合，则可得到浅紫色。

空间混合的效果主要取决于两个方面：一是色点面积。空间混合采用的色点，可以是方形、圆形、线形、不规则形等，但混合的效果并不在于形状，而在于大小。色点越小，混合的色彩越细腻、越丰富，形象也就越清晰。二是空间距离。空间距离越近，色彩的整体形象就越不清晰，只能看到色点，分不清形象表现的是什么内容；而空间距离越远，只要没有达到看不清的程度，色彩混合的整体效果就越好，色彩感和形象感也会在人的视觉内完成得更加充分（见图1-17）。

图1-17　空间混合是在人的视觉内完成的混合

四、色彩观察

1. 观察方法

观察，是每个人都具备的基本能力，但并不是每个人都能做到像设计师一样去观察生活。因为，普通人的观察，大多仅限于观看，而设计师的观察，则是既要观看，还要觉察和洞察。需要在观察中发现美，并且运用设计的眼光在生活美当中寻找到设计的意义，从而触发设计创作的灵感，创造全新的设计作品。

设计师对生活色彩的观察，是建立在一般知觉能力基础上的一种有意识、有目的、有创造性的知觉能力。也就是说，要带着一种"有色眼镜"，带着一种目的性去观察生活中的色彩。生活色彩观察，既要观察色彩对象的总体感觉，更要留心色彩对象的细节。观察的重点主要是事物色彩的构成细节，也称"细节观察"。任何事物都是由众多的细节构成的，细节更能反映事物的本质特征，尤其是那些最能打动人心的、与众不同的、有趣的和具有表现力的细节色彩，最具别样的风情和内在的意蕴，常常成为细节观察努力捕捉的重点目标。

细节观察一定要有好奇心，要善于在平凡中发现新奇，在寻常中看到不寻常，在无用中找到有用。如果带着一种"有色眼镜"去观察生活中的色彩，那些破旧的残砖碎瓦、生锈的废铜烂铁、褪色的油漆、飘落的秋叶、夜幕的灯光等，都有可能成为色彩采集的对象。色彩采集要么亲力亲为深入生活去拍摄图片，要么借助网络搜集相关的图片。无论是通过哪一种渠道进行观察和感悟，生活中的色彩永远都是取之不尽的设计灵感源泉。

2. 色彩识别

如果对生活色彩进行细致观察，就会发现，生活中最能吸引人的眼球的某一处色彩，大多是由主色、搭配色和点缀色三部分色彩构成的。

主色，是指在色彩组合中能够起到主导作用的色彩。主色常常是画面所占面积最大的色彩，可以决定画面色彩的基本情调。主色有时是集中的一块色彩，有时则是零散分布的多块相同的色彩。无论集中设置还是分散构成，在

色彩观察习题素材

画面配色中都在发挥着统领作用。

搭配色，是指在色彩组合中能够起到辅助和充实作用的色彩。搭配色在画面当中，往往要比主色所占的面积小，又会比点缀色所占的面积大，色彩也没有点缀色那般突出。搭配色可以是一种色彩，也可以是两种、三种或更多的色彩，色彩数量一般没有严格限制。

点缀色，是指在色彩组合中能够起到画龙点睛作用的色彩。点缀色在画面中是所占面积最小、色彩最为醒目且多处于显要位置的色彩。点缀色以一种色彩居多，多种色彩并存的情形较少。点缀色与搭配色之间并没有严格的限定，有的画面只由主色与搭配色构成；有的画面只由主色与点缀色构成。两者的区别就是：点缀色要比搭配色更加突出和鲜明，起到画龙点睛的重要作用；而搭配色大多不是很突出和醒目，起到给主色充实和补充的作用（见图1-18）。

无所适从，难以呈现色彩的美感。

威廉·奥斯特瓦尔德在他的《色彩入门》一书中写道：经验使我们知道，不同色彩的某些结合使人愉快，另一些则使人不愉快或使人全无感觉。这就产生一个问题，什么东西决定效果？答案是，在使人愉快的色彩中自有某种有规律、有秩序的相互关系可寻。缺少了这个，其效果就会使人不愉快或使人全然无感觉。效果使人愉快的色彩组合，我们就称之为"和谐"。和谐的色彩组合，能够让人赏心悦目、心旷神怡。和谐的色彩组合并非只有一种表现方式，而是以各种不同的形式，广泛存在于我们的生活当中。

生活当中，人们常常根据色彩的不同性质或不同角度，对色调进行分类。在色彩组合中，以某一种色相为主营造的整体氛围，能够让人明显感知到这一色相的感染力，就可以确定这一色相的色调。从色相上，色彩分为红色调、绿色调、黄色调等；从明度上，分为亮色调、暗色调、灰色调等；从纯度上，分为鲜艳色调、灰暗色调等；从冷暖上，可分为冷色调、暖色调等。同时，还可以将色彩不同性质组合使用，以使色彩色调的表述更加准确，便于识别和设计应用，如蓝灰色调、浅黄色调、冷绿色调等（见图1-19）。

图1-18　吸引眼球的色彩，大多由主色、搭配色和点缀色构成

3. 色调分类

无论是生活中的色彩，还是绘画、设计作品中的色彩，其组合都是有规律的，大多都是按照某一种色调进行组合构成的。因为，缺少色调的色彩组合大多是杂乱无章的组合，常常会让人感到混乱无序、

课题一创意案例分析

图1-19　冷绿色调与黄灰色调构成的不同色彩感觉

五、课题训练：色彩基础知识

训练项目：（1）三原色构成
（2）彩色与无彩色
（3）24色色相环
（4）27色色相环
（5）色立体构成
（6）色彩观察与采集（课后作业）

教学要求

（1）三原色构成

运用大红、柠檬黄和湖蓝三种颜色，制作一张色料三原色构成。

要求：①在画纸偏左的1/3处，用铅笔先画出一条垂直线，再用圆规画出处于上方的圆形。圆心要设在垂直线偏上位置，半径为8厘米左右。然后，在这个圆形的圆周线上，分别找到另外两个圆形的圆心。两个圆心的间距等于半径长，再以相同的半径画出下面的两个圆形。要求三个圆形的圆心，要分别处在另外两个圆形的圆周线上。②着色要先平涂外围的三原色。再将两种原色各占1/2相混，平涂之间的间色。最后是三种原色各占1/3相混，平涂中间的复色。着色时，要将颜色干稀程度把握好，调色要以颜色加水后，提笔时"欲滴未滴"的状态为最佳。要懂得，颜色涂着均匀，是调色水分适当后颜色自然流淌的结果，而不是靠画笔抹匀的。着色不留笔触痕迹，才能真正显示水粉色的色彩魅力。③在画面右边，设计12个形状和大小相同的图形，第一排为三原色，第二排为三间色，第三排为偏红、偏蓝和偏黄三种复色，第四排为双图形的三对互补色，即红与绿、蓝与橙、黄与紫。纸面规格为A3大小（见图1-20~图1-29）。

（2）彩色与无彩色

运用黑色、白色和大红、柠檬黄、湖蓝三原色，制作一张彩色与无彩色构成。

要求：①先用铅笔画出4个7厘米×22.5厘米的竖条形，条形之间间隔为2厘米。再将每个条形内部分出相等的9个格，每个格宽2.5厘米，并自下而上标出1~9的序号。②着色顺序：先平涂9号白色和1号黑色，再涂着中间4个5号色，分别是中灰（白色与黑色各占1/2相混）、大红、柠檬黄和湖蓝。最后，平涂3号和7号空格颜色，都是上下两色各占1/2相混构成，其余颜色也是邻近两色各占1/2相混构成；色彩从白色到黑色的渐变，过渡要自然、均匀，不能出现色彩脱节或是两个色块颜色过于相近的现象。纸面规格为A3大小（见图1-30~图1-35）。

（3）24色色相环

运用大红、柠檬黄、湖蓝三原色，制作一个24色色相环。

要求：①先以纸张中央为圆心，以10厘米大小为半径画圆。接着，圆规半径不变，逐次在圆周线上取点，把圆周六等分。在每一份里先找到位于1/2处的中间点，再从边点到1/2点之间再找到1/2点，即将每一份四等分，重复5次，就可以把整个圆周等分成24份。然后，用铅笔和直尺由24个点分别向圆心画直线，就可以画出24个等大的格。②在另外一块白板纸上画出自己设计的图形，图形最宽处要大于圆周线上的格子宽，并用剪刀剪下图形作为样板。再把样板分别放到24个格子里，用铅笔勾画出样板的外形，完成铅笔稿。③图形设计一定要简洁、新颖、巧妙，要富于连续性和动感。图形可以利用并列、叠压、交错等形式组合，还可以运用镂空、分组等手法加强效果。着色要先涂着三原色，其他色彩要过渡均匀、流畅、不脱节、无跳跃色块。纸面规格为A3大小（见图1-36~图1-47）。

（4）27色色相环

运用大红、柠檬黄、湖蓝三原色，制作一个27色色相环。

要求：在24色色相环基础上，在两个原色之间再增加一个色相。制作方法及着色要求与24色色相环基本相同。这是色彩认知和着色能力的深化训练，如果课时紧张，也可以省略。纸面规格为A3大小（见图1-48～图1-65）。

（5）色立体构成

运用黑色、白色和任意一种彩色，制作这一色相的色立体剖面构成。

要求：①先在纸面偏左1/4处画出一个22厘米×4厘米的竖条形，再将其分出2厘米一个的11个格。然后，将每条格线向右边横向延伸，再增加宽度相同的5个竖条形，形成由左至右长方格逐渐递减的图形排列铅笔稿。②在24色相环中任选一种颜色，作为图右边的5号彩色。尽量不要选明度过高或过低的颜色，明度处于中等较为适宜。先将下面0号黑色、上面10号白色和右边5号彩色涂着好，并将黑色与白色相混，涂着黑白之间纵向1~9号灰色的明度渐变。再做由5号中灰色与5号彩色之间的横向纯度渐变。③最后，做出上面10个逐渐变浅和下面10个逐渐变深的纯度色

彩变化。其中的每一种颜色都包含不同比例的黑色、白色和彩色三种成分。这是最具难度的调色训练，通过颜色不同成分的细微变化，可以有效地培养色彩观察和色彩调控能力。纸面规格为A3大小（见图1-66～图1-77）。

（6）色彩观察与采集（课后作业）

运用电脑搜集生活色彩图片，完成2张不同色调的色彩图片观察与采集。

要求：①借助电脑网络搜集生活色彩图片，开阔设计视野，加深对色彩的认知和了解。在红、橙、黄、绿、蓝、紫6种色调中任选2个，完成2幅图片搜集分类组合的作品。通过图片的搜集与整理，可以对生活色彩有更加深入的认识。②将所搜集的同一种色调的图片，先放入一个文件夹里，再经过挑选和剪切的过程对图片进行处理，并将其合成为一个画面。要完成两种不同色调的图片搜集和组合。③每个色调的图片数量在20~25张之间，图片的摆放形式、形象内容以及图片大小不限。图片中的形象内容越丰富越好，题材不能雷同，色彩不能模糊，形象和色彩要易于识别。整个画面都要被图片覆盖，不能露出画面底色。画面规格为20厘米×20厘米正方形。以JPEG格式，电子文档上交（见图1-78～图1-89）。

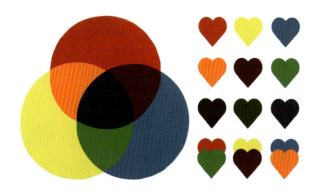

图1-20　三原色构成　徐子怡

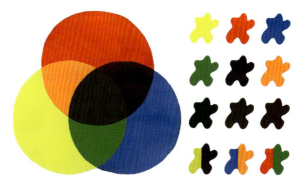

图1-21　三原色构成　石懂洁

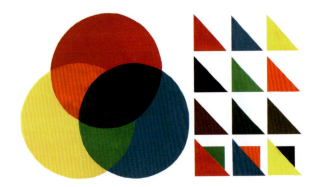

图 1-22　三原色构成　范雯倩

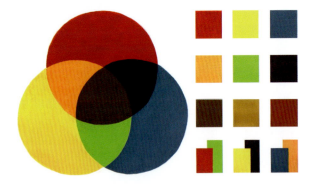

图 1-23　三原色构成　张荫

图 1-24　三原色构成　龚璇

图 1-25　三原色构成　张瑞颖

图 1-26　三原色构成　李梦桐

图 1-27　三原色构成　王怡然

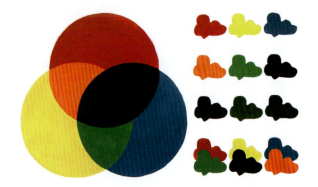

图 1-28　三原色构成　刘耿莉

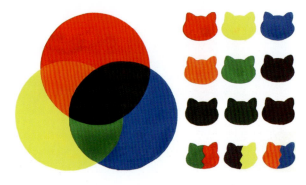

图 1-29　三原色构成　祝晨昕

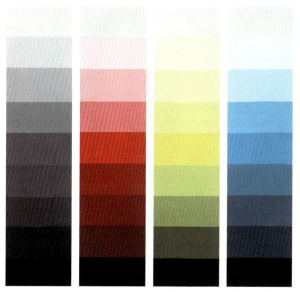

图 1-30　彩色与无彩色　龚璇

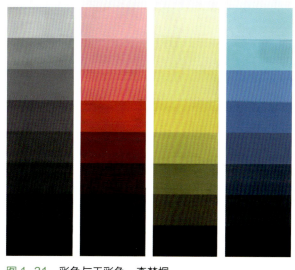

图 1-31　彩色与无彩色　李梦桐

图 1-32　彩色与无彩色　张天宇

图 1-33　彩色与无彩色　范雯倩

图 1-34　彩色与无彩色　刘耿莉

图 1-35　彩色与无彩色　张欣颖

图 1-36　24 色色相环　吴凤

图 1-37　24 色色相环　裘琦琦

图 1-38　24 色色相环　邢盼盼

图 1-39　24 色色相环　张玮辰

图 1-40　24 色色相环　孙茹捷

图 1-41　24 色色相环　程诚

图 1-42　24 色色相环　祝晨昕

图 1-43　24 色色相环　潘华夏

图 1-44　24 色色相环　叶昭仪

图 1-45　24 色色相环　周如月

图 1-46　24 色色相环　程诚

图 1-47　24 色色相环　李梅朵

图 1-48　27 色色相环　马丽萍

图 1-49　27 色色相环　徐露

图 1-50　27 色色相环　王强

图 1-51　27 色色相环　赵柯晴

图 1-52　27 色色相环　金秉伟

图 1-53　27 色色相环　罗圣楠

课题一 色彩基础知识 | 23

图 1-54　27 色色相环　魏一沛

图 1-55　27 色色相环　祝雯萱

图 1-56　27 色色相环　盛璐夏

图 1-57　27 色色相环　肖梦蝶

图 1-58　27 色色相环　邵伊蕊

图 1-59　27 色色相环　顾怡琳

图 1-60　27 色色相环　张钊

图 1-61　27 色色相环　陈奇

图 1-62　27 色色相环　罗莹

图 1-63　27 色色相环　邹玲玲

图 1-64　27 色色相环　何璐思

图 1-65　27 色色相环　胡欣

图 1-66　色立体构成　廖佳

图 1-67　色立体构成　陈思思

图 1-68　色立体构成　陈品颖

图 1-69　色立体构成　李梦桐

图 1-70　色立体构成　何鑫

图 1-71　色立体构成　王家伟

图 1-72 色立体构成 陈思祺

图 1-73 色立体构成 范雯倩

图 1-74 色立体构成 陈蓝心

图 1-75 色立体构成 祝雯萱

图 1-76 色立体构成 古金秋

图 1-77 色立体构成 邵琦

课题一　色彩基础知识

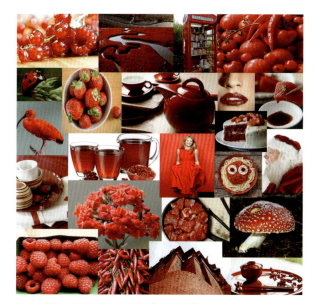

图 1-78　色彩观察与采集《红色调》　李雨洁

图 1-79　色彩观察与采集《粉红色调》　林心悦

图 1-80　色彩观察与采集《橙色调》　刘红云

图 1-81　色彩观察与采集《浅橙色调》　滕淑惠

图 1-82　色彩观察与采集《黄色调》　龚璇

图 1-83　色彩观察与采集《浅黄色调》　陈品颖

图 1-84　色彩观察与采集《深蓝色调》　梁振兴

图 1-85　色彩观察与采集《浅蓝色调》　马玉雪

图 1-86　色彩观察与采集《深绿色调》　何鑫

图 1-87　色彩观察与采集《浅绿色调》　李梦桐

图 1-88　色彩观察与采集《深紫色调》　邱慧杰

图 1-89　色彩观察与采集《浅紫色调》　徐梦洁

课题二
色彩对比构成（上）

生活中的任何一种色彩，都不会孤立存在。两种、三种或更多色彩的组合，都会产生各种各样、各不相同的色彩感觉。从理论上讲，并不存在不美的颜色，只有不美的色彩组合。而色彩组合的美与不美是有规律可循的，是可以调控和把握的。对于色彩组合规律的研究和把握，大多从色彩对比和色彩调和两个方面逐步展开，色彩对比在其中的作用更为突出和明显。

一、明度对比

1. 明度对比的特征

在生活中，人们很容易辨别哪种颜色深、哪种颜色浅。人的眼睛对色彩明度变化的感知度最高，因而比较容易识别色彩的深浅。

明度对比，是色彩组合最重要的构成因素。如果色彩只有色相和纯度的差别，那么明度非常接近时，色彩就会处于同一个层面上，色彩的视觉效果也会含混模糊，图形或是形象的轮廓形状常常难以识别。因此，明度对比的运用，就是要在颜色的深浅方面适度拉开差距，让颜色在明度方面处于不同层面上（见图2-1）。

图2-1 利用明度对比来突出设计效果的海报作品

在无彩色系中，白色的明度最高，黑色的明度最低，灰色可以分为浅灰色（高明度灰色）、中灰色（中等明度灰色）和深灰色（低明度灰色）三种不同明度类型。黑白灰无彩色同样具有非常丰富的表现力，而其中的灰色，更是细腻表现形象内容的最为重要的构成因素。黑白照片中的细节，主要是借助灰色的不同层次来表现的（见图2-2）。

图 2-2　借助灰色细腻地表现形象的电影海报

在彩色系中，明度对比一般有两种情形。一是同一色相之间不同明度的对比。在同一色相中，加入的黑色成分越多，明度也就越低；相反，加入的白色成分越多，明度也就越高。同一色相的低明度色与高明度色组合在一起，就会出现与黑白灰组合原理相同的明度对比（见图 2-3）。二是不同色相之间不同明度的对比。在水粉色颜料中，各种彩色"生来"就具有不同的明度性质，如柠檬黄、粉红、天蓝等都是高明度彩色，而玫瑰红、墨绿、普蓝等都是低明度彩色。在颜料的名称上，凡是带有"浅""淡"字眼的，都是高明度色；凡是带有"深""暗"字眼的，都是低明度色。但这些明度并不是固定不变的，各种彩色随时都可能与黑白灰色或是其他彩色相混，从而得到许许多多的不同明度彩色。如果将这些高明度彩色与低明度彩色进行组合，就会呈现许多不同明暗程度的明度对比。

日本色彩专家的研究结果表明，色彩明度对比的视觉力，要比纯度对比大三倍。利用明度对比，可以更加充分地表现画面形象的清晰度、层次感和空间关系。由此形成了明度对比的两个显著特征：①强烈的色彩明暗感；②鲜明的色彩层次感。

2. 明度对比的色调

按照蒙塞尔色立体的明度色阶表示法，明度在黑色至白色之间分为 9 个等级，标号为 1～9 号，包括 0 号的黑色和 10 号的白色在内，共有 11 个色阶。

课题二知识点

这 11 个色阶基本概括了所有无彩色和彩色色彩的明度差异，把握了它们之间的组合规律，也就掌握了色彩的明度对比。明度对比的视觉效果，主要是由对比的基调和强度两个方面共同决定的。

（1）明度对比的基调

在 11 个明度色阶中，靠近白色的 7、8、9 号色被称为高调色；中间的 4、5、6 号色被称为中调色；靠近黑色的 1、2、3 号色被称为低调色。即在明度对比的基调方面，分为高、中、低三种色调，并分别以其中的 8 号、5 号和 2 号为主色。主色明度的深浅不一，决定了这三种色调可以产生不同的色彩感觉。

高调具有柔软、轻快、纯洁、淡雅之感；
中调具有柔和、含蓄、稳重、明晰之感；
低调具有朴素、浑厚、沉重、低沉之感。

（2）明度对比的强度

在对比强度方面，色彩之间明度差别的大小决定着明度对比的强弱。3 个色阶以内的对比

图 2-3　利用同一色相明度对比设计的音乐会海报

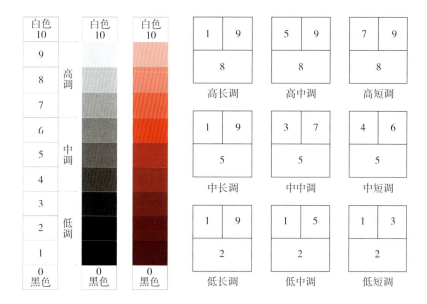

图 2-4　明度色标与 9 种不同明度色调的对比关系

为弱对比，又称短调；3~5 个色阶之间的对比为中对比，又称中调；5 个色阶以上的对比称为强对比，又称长调。对比既可指主色与搭配色之间的关系，也可指搭配色与搭配色之间的关系。在具体运用当中，还可以增加更多的搭配色，只要不超出限定的色阶范围，就不会改变原有的对比效果。

如果把明度对比的不同基调与不同强度进行组合，就可以得到各具特色的高长调、高中调、高短调、中长调、中中调、中短调、低长调、低中调、低短调 9 种不同明度的对比关系和对比效果（见图 2-4）。

9 种不同色调的明度对比，看似关系复杂难以把握，但如果对其进行纵向分析和理解，就会变得清晰明确。左边的高长调、中长调和低长调，都带有一个"长"字，表示都是强对比，都有 1 号和 9 号色在其中，只是其中的主色各不相同；右边的高短调、中短调和低短调，都带有一个"短"字，表示都是弱对比，都是明度邻近的色彩组合，只是色调的深浅各不相同；中间的高中调、中中调和低中调，都带有一个"中"字，表示都是中对比，高中调是 5 号色与高明度色的组合、低中调是 5 号色与低明度色的组合、中中调是 5 号色与邻近色的组合。

就明度对比的总体视觉效果来看，明度强对比，则构成的画面光感很强，形象的清晰程度高（见图 2-5）；明度弱对比，构成的画面会显得含混，形象的清晰度也会很低（见图 2-6）；明度中对比，构成的画面感较为平和，形象易于识别但光感不强（见图 2-7）。介于黑色与白色之间的 5 号色，是中等明度的灰色。如果制作彩色明度色标，要尽量去找同处于中等明度的彩色与之对应，如中绿、大红、群青、中黄等。利用中等明度彩色制作的色标，

图 2-5　明度强对比，画面光感很强，形象清晰程度高

才能在混入黑色与白色之后，保持 11 个色阶之间明度的均匀分配。

图 2-6　明度弱对比，画面显得含混，形象清晰度较低

图 2-7　明度中对比，画面较为平和，形象易于识别但光感较低

3. 明度对比构成要点

（1）色标制作最重要

无论是无彩色明度对比构成，还是彩色明度对比构成，在画面着色之前，都需要制作一个包括 11 个色阶的色标。色标色块的形状、大小可以不受限制，但其中每一个色阶颜色的配比一定要准确，要将从黑色到白色之间的灰色（或某一彩色）进行均匀分配，色阶之间的色差不能大小不均，不能出现关系过近或是关系过远的情况，并要在旁边标注好色号。只有色标颜色是准确的，才能保证构成画面的颜色具有准确性。

（2）色彩运用要灵活

设计画面色彩的构成时，每一种色调中的主色面积约占整体画面的 1/2 左右，另外两种搭配色面积各占 1/4 左右，可以灵活运用。搭配色一定要按照色标色号挑选，以免破坏设定好的色彩关系。每个小画面，只能由三种颜色构成，但色彩的运用一定要灵活。画面当中的色块，可以并置排列，也可以交叉叠压。色块交叉叠压时，最好是在色块重叠处用另外一种颜色来替换，形成一种色彩透叠的效果。每一种色调的色块组合，要做到大小相当而形状不一，可以将面积过大的色块分散使用，也可以将面积过小的色块加大。一定要灵活分配、巧妙布局，以避免画面内容的单调、空洞和乏味。

（3）图形设计要丰满

画面图形的设计，既要简洁大方，又要充实丰富。每个画面的图形设计，尽量使用丰满多变的图形，不用干枯单调的形态。形态的排列布局，也要进行均匀分配，避免有的地方形态多、有的地方形态少的情况出现。可以利用形态的交叉叠压，构成相互间的密切关系和层次感。色彩构成的画面形象，应当主要以色块表现为主，减少使用具象形象和立体形象，这样可以突出色彩的主体地位和作用。在色彩构成当中，图形的表现始终处于次要位置，不能允许图形喧宾夺主。否则，就会影响人们对色彩效果的观察、识别和研究。

明度对比习题素材

二、色相对比

1. 色相对比的特征

生活中，人们喜欢阳光、喜欢色彩、喜欢五彩缤纷的世界。色彩的真正魅力，就在于它的绚丽多彩、五光十色。也就是说，不同色相的组合搭配，才是画面色彩感形成的主要因素。不仅红、橙、黄、绿、青、蓝、紫7种色相各有不同的相貌特征，即便是相同的色相，如果细致地去比较也会发现它们之间存在着很大的不同。如同为红色相，粉红偏白、朱红偏黄、大红偏橙、桃红偏紫、玫瑰红偏蓝、深红偏黑、土红偏褐等。还有许许多多叫不出名字的红色存在（见图2-8）。

图2-8　不同的色相是色彩感形成的主要构成因素

色相不单是色彩感形成的主要因素，还是识别和区分色彩的主要依据。如果想把某一种色彩的特征表达清楚，它的深浅、灰艳、冷暖可以不去描述，但它是什么色相却不能避而不谈。不同色相的色彩组合，也会由色相之间的差异形成色相对比。色相对比对色彩构成视觉效果的影响非常明显，同样是红色与蓝色的组合，采用桃红与深蓝，效果可能就是和谐的；而采用朱红与深蓝，效果可能就是不和谐的。同时，不同色相的对比效果，又是根据不同场合的不同需要来决定的。在日常生活中，人们喜欢和谐、淡雅、稳定的色彩，但在一些特殊场合，如舞台、酒吧、集市等，鲜艳、浓郁、响亮的色彩更受青睐（见图2-9）。

图2-9　色彩感强烈的蔬菜瓜果

提到色相对比，也有人误以为就是如黄色与黑色组合构成的对比效果。在色彩学中，色相对比只是彩色之间的对比，并不包括无彩色。黄色与黑色的组合，最突出的是明度对比，如果将其中的黑色改为紫色，黄色与紫色的组合，才属于色相对比。当然，混入了黑色、白色或是灰色成分的彩色，只要没有完全失去原有的色彩倾向，没有变成纯粹的黑色、白色或灰色，就仍然属于彩色，也都在色相对比之列。由此形成了色相对比的两个显著特征：①画面具有强烈的色彩感；②色彩对比鲜明而生动（见图2-10）。

图2-10　色相对比的视觉效果具有强烈的色彩感

2. 色相对比的类型

色彩学对色相对比的研究，通常是以24色色相环为依据的。色相对比的强与弱，是由色相环上色相之间距离的远近所决定的。24色色相环上的任何一种色相，

色相对比习题素材

都可以作为基本色，与其他色相构成同类色相、类似色相、邻近色相、中差色相、对比色相和互补色相等对比关系，并以此构成不同强弱程度的色相对比效果。

（1）同类色相对比

同类色相对比，是指色环中颜色相距15°的对比，是同一色相不同明度与不同纯度的对比关系，属于弱对比，效果柔弱、含蓄、朴素。

（2）类似色相对比

类似色相对比，是指色环中颜色相距30°的对比，是色相比较类似，成分已经不同的对比关系，属于弱对比，但色相已经出现轻微差异，效果柔和、文雅、素净。

（3）邻近色相对比

邻近色相对比，是指色环中颜色相距60°的对比，是色相不再相似，但成分还有很多关联的对比关系，仍属于弱对比，但色相差异明显加大，效果和谐、雅致、丰富。

（4）中差色相对比

中差色相对比，是指色环中颜色相距90°的对比，是强度介于强弱对比之间的对比关系，属于中对比，色相差异比较明显，但不显得生硬、刺激，效果明快、活跃、热情。

（5）对比色相对比

对比色相对比，是指色环中颜色相距120°的对比，是色相对比强度较强的对比关系，属于强对比，色相差异较为显著，如两种原色或两种间色之间的差异，效果醒目、强烈、兴奋。

（6）互补色相对比

互补色相对比，是指色环中颜色相距180°的对比，是色相对比中对比效果最强的对比关系，属于最强对比，以红色—绿色、黄色—紫色、蓝色—橙色为典型，效果响亮、跳跃、刺激（见图2-11）。

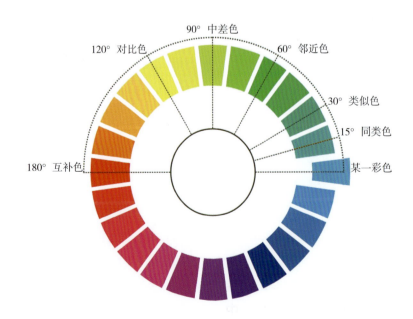

图2-11 色相之间不同的色彩关系与构成原理

以上 6 种色相对比关系，只是说明了两种色相之间的色相对比效果。如果在色彩构成中出现了 3 种以上的色相组合，就要先把所占面积最大的主色（0 号色）确定好。然后根据色相环可以转动的圆形特性，按照逆时针或顺时针方向转动去寻找搭配色（见图 2-12）。其中的 0 号色，可以在 24 色相中任选其一。0 号色一旦确定，便可沿着顺时针或逆时针方向设定 1~12 号颜色标号，但只能选择一个方向的颜色。例如，0 号色确定为柠檬黄，如果沿着逆时针方向配色，右边第 1 色块便是 -1 号色。左边第 1 色块便是 1 号色、第 2 色块是 2 号色、第 3 色块是 3 号色，以此类推，直到 12 号色。如果沿着顺时针方向配色，将颜色标号左右翻转一下即可。

足；强对比包括了对比色和互补色两种对比强度，具有鲜明、响亮、强烈等优点，也有生硬、杂乱、刺激等不足（见图 2-13）。

图 2-13　色相对比中的强对比与弱对比

互补色的组合，是最为特殊、最难把握的色相组合。因为互补色之间的色相差异最大，必然形成强烈、刺激和不安定的对比结果。互补色在运用中，一般具有两方面特性：①互补色并置时，色彩的对比效果最为强烈，可提高色彩的鲜明度；②互补色相混时，很容易出现脏灰色，纯度可以快速降低。互补色的组合很难取得协调。应用时多同时降低或同时提高两者的明度，或降低某一方的纯度，或加大两者的面积对比，或利用黑白灰色作为背景色（见图 2-14）。

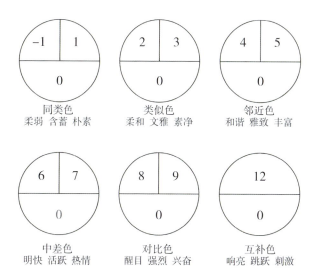

图 2-12　色相对比的主色与搭配色的组合

色相对比的弱、中、强 3 种对比强度都各有优点，也各有不足，没有绝对的好与不好。设计师一般根据配色效果的需要，来决定色相对比的应用。弱对比包括了同类色、类似色和邻近色三种不同强度，都具有柔和、单纯、雅致等优点，也有柔弱、含混、乏力等不足；中对比只有中差色一种对比强度，具有明快、活跃、热情等优点，也有单调、呆板、空洞等不

图 2-14　互补色的色彩对比效果最为强烈，可提高色彩鲜明度

3. 色相对比构成要点

（1）配色准确最重要

色相对比的色彩组合依据，来自24色色相环中色相之间的远近距离。因此，需要把以前制作的24色色相环作为色标参考，以便于在色相环当中提取色相。0号色作为画面的主色，色相并不是固定不变的，可以根据自己的喜好在色相环中自由选取和变换。但0号色一旦确定，主色与搭配色之间的色彩关系，就不能再随意改变，一定要按照要求去选择搭配色的色相。也就是说，色相对比构成当中的6种不同对比色调，要按照6种不同的主色来确定。完成一种对比色调就要改用一种主色，并让搭配色也随之改变，最好是让6种对比色调中的主色和搭配色都不相同。

（2）色块颜色要不同

色相对比构成，重在对色相的不同特征和色相之间的差异进行识别。在前一个画面使用过的色相，最好不要再次使用。如果一张色相对比构成中多次出现完全相同的色相，很难达到色相对比训练的目的。但在每一个对比色调（同一个小画面之内）则不受限制，色块颜色只要不超出3种色相即可。最后一个互补色对比，只用两种颜色，可以在红与绿、蓝与橙、黄与紫当中选择。这样，通过完成一张色相对比构成，可以同时认识和了解多种不同的色相及其色彩特征。

（3）色相表现要用心

色相对比与明度对比效果的最大不同，就是五彩缤纷、色泽艳丽，这就更加需要用心体会各种色相的细微差异。色相对比要比明度对比更难把握，因为人们更加习惯于用颜色的深浅辨识色彩的相同或不同，较少运用色相去分辨差异。每个人都知道浅黄色与黑色的区别，但要准确表达红色与蓝色的差异，就相对困难，色相差异往往具有一定的迷惑性。需要在明度、纯度、冷暖等方面进行综合考量，才能识别色相之间的差异和不同。对不同色相的识别能力，也需要慢慢培养，只有通过设计体验的不断积累，才能逐渐提高。

三、课题训练：色彩对比构成（上）

训练项目：（1）黑白明度对比
（2）彩色明度对比
（3）色相对比构成
（4）色彩头像粘贴（课后作业）

教学要求

（1）黑白明度对比

运用黑色和白色，手绘完成一张6种不同强度的黑白明度对比构成。

要求：①在纸面左边画出一条色标，分出11个等宽的格子。在右边画出6个10厘米×9厘米大小的长方形，相互间隔1厘米。在另外一张薄纸上，画出一个与正稿等大的长方形，并在其中勾画自己构想的图形形象，作为图形样板（软板）。先用铅笔在样板背面涂满铅笔铅，再逐次将样板覆盖在6个长方形上面复描形象，将形象复制在正稿上。②图形设计要内容丰富、简洁明快，并要具有美感。色块要大体平均分布，不能出现一部分拥挤，其他部分空洞的状况。可以利用图形相互交织、穿插或叠压丰富形象。具象形要经过变形加工处理才能使用。③先将黑色与白色相混，参照图2-4所示，按照0~10号的标号做出黑白系列色标。再根据色标中的标号色彩，在高调、中调和低调当中各选2种颜色，完成6个画面

课题二创意案例分析

的明度对比配色。6个画面使用的色彩数量要相同，每个画面只能用3种。主色面积约占1/2，搭配色面积各占1/4左右。要按照左边强对比、右边弱对比的顺序排列。纸面规格为A3大小（见图2-15～图2-30）。

（2）彩色明度对比

任选一种彩色，与黑色、白色相混制作明度色标，手绘完成一张6种不同强度的彩色明度对比构成。

要求：①任选一种中等明度的彩色，与黑白系列色标中的5号灰色互换。再与黑色和白色相混合，完成这一彩色0～10号的明度系列色标。②图形必须重新设计，抽象形、具象形均可，但具象形象要进行简化和艺术加工才能使用。其他要求同上（见图2-31～图2-46）。

（3）色相对比构成

借助24色色相环中的色相，手绘完成一张6种不同强度的色相对比构成。

要求：①先在纸面画出6个10厘米×10厘米大小的正方形，相互间隔1厘米。在另外一张薄纸上构想图形形象，并作为样板将其分别复制到正稿上。②以24色色相环中的色相为依据，参照图2-12图示当中的标号和排列顺序，完成同类色、类似色、邻近色、中差色、对比色和互补色的配色。可在色环当中任选一种颜色作为0号色，再按照标号，选择其余两种颜色。色环是可以旋转的，0号色也是可以变化的，6个画面的0号色不能重复，搭配色也不能出现雷同。③6个画面要用6种色调表现。除了互补色只用2种色相，其他5个画面均用3种色相搭配。互补色可在红与绿、蓝与橙、黄与紫当中任选其一。其他要求同上（见图2-47～图2-70）。

（4）色彩头像粘贴（课后作业）

运用画报纸粘贴的方法，完成一张一男一女的色彩头像表现（教师要提前一周时间，安排学生准备画报纸、胶水、剪刀等粘贴材料和工具）。

要求：①色彩头像的表现，并不是为了表现具体的某一个人的相貌，人像只是创作的素材而已，是要运用色彩去创造有个性、有趣味和有创意的色彩形象，因此一定要以个性为美、以创新为美。头像要个性鲜明，不要端庄俊秀。要对头像进行提炼、夸张、变形等艺术加工。头像可以歪歪扭扭，五官不全，但脸的轮廓要清晰。②要将剪切好的点线面形态，在纸面上进行反复摆放和调整，不要急于粘贴，达到最佳效果后，再粘贴固定。可以巧妙地利用画报纸的色彩和肌理，表现头像的个性特征。背景色无论是黑色、白色或是灰色，也都是色彩。画面要有一个主色调，可以利用发型、服饰品或道具等来充实细节。画面四个角落留出的空白不能过多，要控制空白的大小。③一男一女2个人像并列摆放，要有不同的表情、情调和趣味。青年、老人或儿童形象均可，表现手法不限、色彩不限（见图2-71～图2-94）。

图 2-15　黑白明度对比　许熠晗

图 2-16　黑白明度对比　陈蓝心

图 2-17　黑白明度对比　范雯倩

图 2-18　黑白明度对比　朱佳熠

图 2-19　黑白明度对比　邱慧杰

图 2-20　黑白明度对比　李梦桐

图 2-21　黑白明度对比　张瑞颖

图 2-22　黑白明度对比　俞越

图 2-23　黑白明度对比　祝晨昕

图 2-24　黑白明度对比　李志华

图 2-25　黑白明度对比　顾怡琳

图 2-26　黑白明度对比　赵靖

图 2-27　黑白明度对比　张城敏

图 2-28　黑白明度对比　戴好好

图 2-29　黑白明度对比　梁振兴

图 2-30　黑白明度对比　饶静宇

图 2-31　彩色明度对比　曹慧燕

图 2-32　彩色明度对比　沈澍宁

图 2-33　彩色明度对比　廖佳

图 2-34　彩色明度对比　李梅朵

图 2-35　彩色明度对比　邵伊蕊

图 2-36　彩色明度对比　黄赟

图 2-37　彩色明度对比　屈星雨

图 2-38　彩色明度对比　丁佳妹

图 2-39　彩色明度对比　古金秋

图 2-40　彩色明度对比　许熠晗

图 2-41　彩色明度对比　刘耿莉

图 2-42　彩色明度对比　杨帆远

图 2-43　彩色明度对比　邵琦

图 2-44　彩色明度对比　祝晨昕

图 2-45　彩色明度对比　方希月

图 2-46　彩色明度对比　王家伟

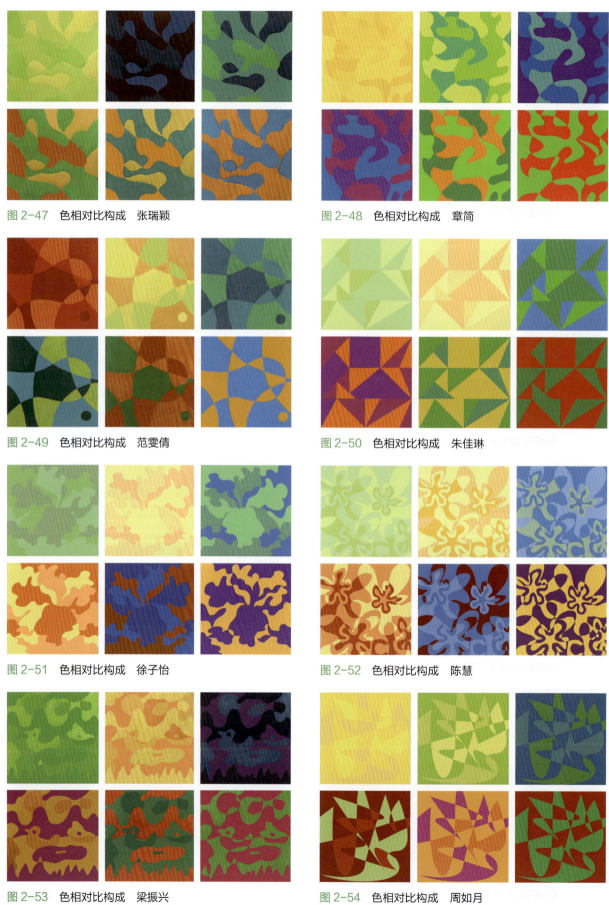

图 2-47　色相对比构成　张瑞颖

图 2-48　色相对比构成　章简

图 2-49　色相对比构成　范雯倩

图 2-50　色相对比构成　朱佳琳

图 2-51　色相对比构成　徐子怡

图 2-52　色相对比构成　陈慧

图 2-53　色相对比构成　梁振兴

图 2-54　色相对比构成　周如月

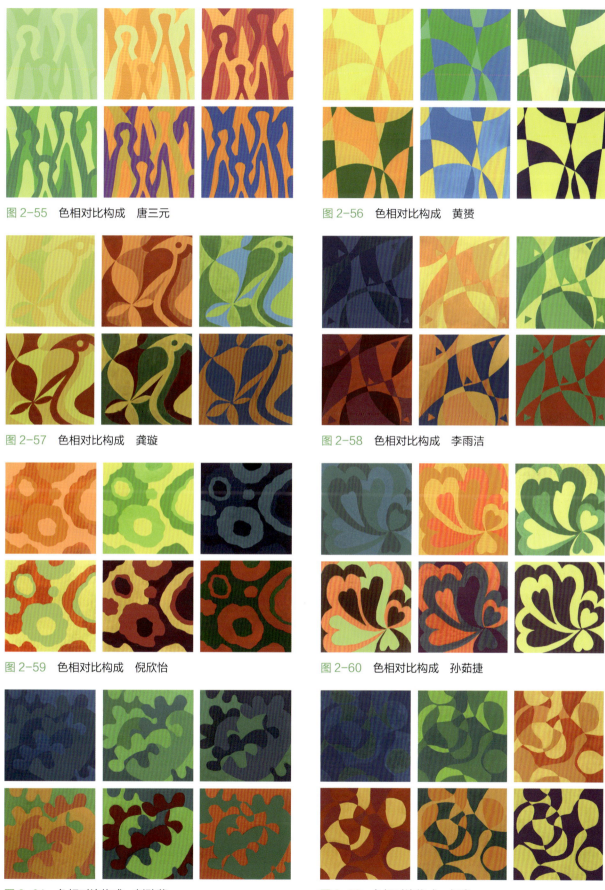

图 2-55　色相对比构成　唐三元

图 2-56　色相对比构成　黄赟

图 2-57　色相对比构成　龚璇

图 2-58　色相对比构成　李雨洁

图 2-59　色相对比构成　倪欣怡

图 2-60　色相对比构成　孙茹捷

图 2-61　色相对比构成　刘耿莉

图 2-62　色相对比构成　何鑫

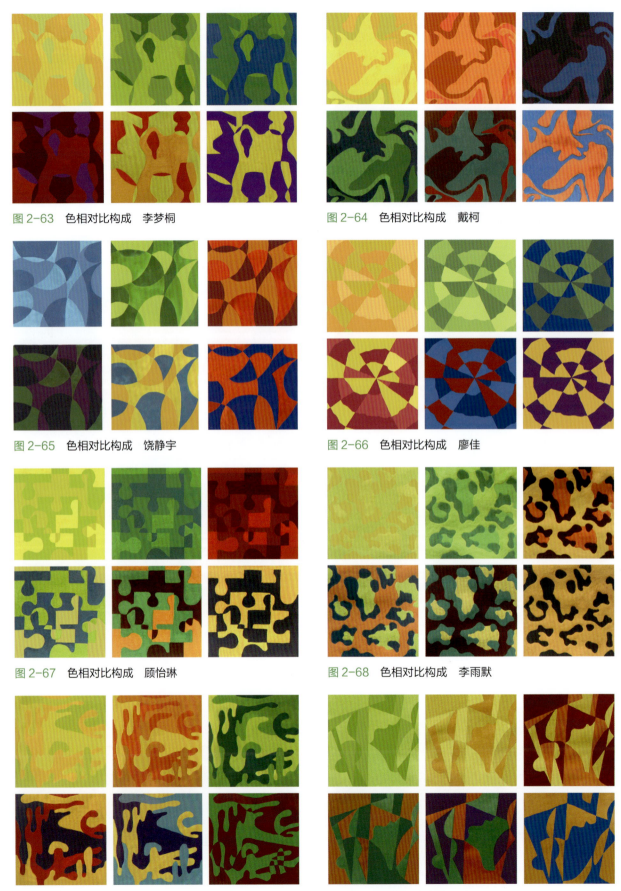

图 2-63　色相对比构成　李梦桐

图 2-64　色相对比构成　戴柯

图 2-65　色相对比构成　饶静宇

图 2-66　色相对比构成　廖佳

图 2-67　色相对比构成　顾怡琳

图 2-68　色相对比构成　李雨默

图 2-69　色相对比构成　孙雪楠

图 2-70　色相对比构成　杜雨泽

课题二 色彩对比构成(上)

图 2-71 色彩头像粘贴 郭瑞珊

图 2-72 色彩头像粘贴 王姿茹

图 2-73 色彩头像粘贴 秦欧

图 2-74 色彩头像粘贴 陈子墨

图 2-75 色彩头像粘贴 周天祺

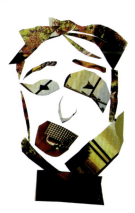

图 2-76 色彩头像粘贴 郑缘缘

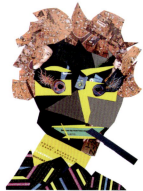
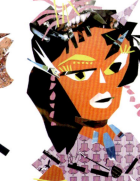

图 2-77 色彩头像粘贴 李严姝

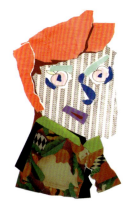
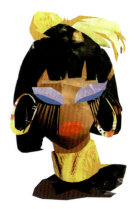

图 2-78 色彩头像粘贴 周子易

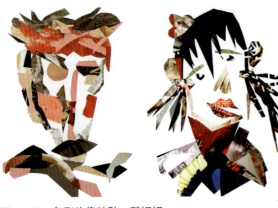
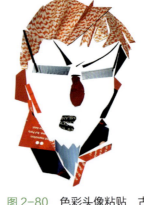

图 2-79　色彩头像粘贴　戴好好　　　　　　　　图 2-80　色彩头像粘贴　古金秋

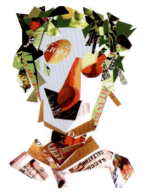

图 2-81　色彩头像粘贴　张欣颖　　　　　　　　图 2-82　色彩头像粘贴　曹慧燕

图 2-83　色彩头像粘贴　孟欣然　　　　　　　　图 2-84　色彩头像粘贴　张佳怡

图 2-85　色彩头像粘贴　伊安然　　　　　　　　图 2-86　色彩头像粘贴　张言

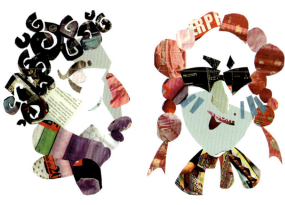

图 2-87　色彩头像粘贴　邵伊蕊　　　　　　　　图 2-88　色彩头像粘贴　杨思意

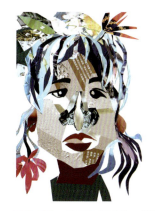

图 2-89　色彩头像粘贴　赵靖　　　　　　　　　图 2-90　色彩头像粘贴　刘耿莉

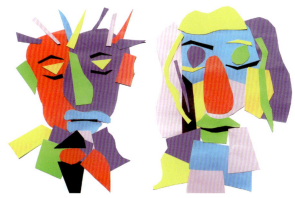

图 2-91　色彩头像粘贴　陈宇航　　　　　　　　图 2-92　色彩头像粘贴　邵琦

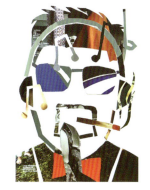

图 2-93　色彩头像粘贴　许熠晗　　　　　　　　图 2-94　色彩头像粘贴　刘焰妮

课题三
色彩对比构成（下）

纯度能增加色彩的内涵，冷暖能改变色彩的情感，对纯度对比与冷暖对比进行研究，会让人进入色彩认知和应用的更高境界。没经过色彩训练的人，很少会从色彩的纯度、冷暖两个方面去观察色彩和思考问题，只有经过系统性专业训练的人，才会独具一双慧眼，能够从细微差异中，发现那些别样的风情和别样的美。

一、纯度对比

1. 纯度对比的特征

生活中的色彩，大多是不同程度的含灰色，即便存在一些鲜艳色，也都笼罩在灰色氛围当中。若想寻求纯度较高的鲜艳色，常常需要对生活进行细微观察才能获得。人类环境所呈现的低纯度色彩，是符合人对色彩和谐、安静和稳定的视觉心理需要的，是十分合情和合理的。

从色彩构成角度看，高纯度的鲜艳色是欢快、醒目和靓丽的色彩，能让人感到神清气爽、情绪激昂，但人们却不能一直处于高纯度的鲜艳色彩环境当中。因为，色彩对人的心理作用非常明显，鲜艳的色彩可以使人亢奋、让人激动。但如果持久地注视鲜艳色，也会让人产生视觉疲倦，造成极不稳定的情绪。反之，低纯度的含灰色则是柔和、含蓄和不引人注目的色彩，会让人感到安静从容、情绪沉稳。但如果长期生活在低纯度的色彩环境中，也会让人产生视觉上的平淡、乏味和压抑感。因此，人们需要鲜艳色与含灰色的合理搭配和对比，才能获得生活各方面的满足和居住的多种需要（见图 3-1）。

图 3-1 生活当中随处可见的不引人注目的低纯度色彩

任何一种鲜艳的颜色，只要它的纯度稍稍降低，就会引起原有色彩性质的偏离，从而改变原有的相貌和情调。如黄色是知觉度、鲜艳度都较高的颜色，但只要稍加一点灰色，就会失去原有的光辉而变得沉静；如果灰色的成分再增加，则会变得生气全无。因此，纯度变化

需要控制，要将灰色成分控制在适当的范围之内，才能展现它的色彩美感。与纯度对比相比，明度对比和色相对比都显得过于单纯。只有巧妙利用纯度对比，才能使色彩变得更加成熟、沉稳和富有内涵，同时也能增加色彩的细腻、微妙和复杂程度。

在设计界，通常会把带有一定色彩倾向的柔和、沉静、灰而不脏的灰色，称为高级灰。高级灰的称谓，直白地流露了人们对它的推崇和偏爱。高级灰并非是指某一种固定色相的灰颜色，而是包括所有色相在内的具有高雅情调的低纯度色彩，一般以明度偏高的浅灰色居多，如浅蓝灰、浅绿灰、浅黄灰、浅粉灰、浅紫灰等。高级灰的色彩魅力，并非是它的亲切、平和、稳重的外表，更在于它所拥有的较为丰富的自然、社会、人文等方面的内涵，给人一种超凡脱俗之感。然而，高级灰也有其自身的"生理"缺欠，就是不耐脏和不够独立。它经常经受不起岁月的冲刷而褪变成脏灰色，并且经常需要鲜艳色或黑白灰色的衬托才能彰显神采（见图3-2）。

如果加入的是浅灰色，在纯度降低的同时，彩色的明度却会随之提高，色相则会变浅；如果加入的是中灰色，在纯度降低的同时，彩色的明度一般变化不大，但色相却会出现细微变化。如果加入的是其他彩色，出现的情况可能更加复杂。但不管出现什么情况，都不能让灰色完全失去色彩倾向而变成脏灰色，脏灰色永远是不受欢迎的和缺少利用价值的颜色。因此，在纯度对比中，既要细致地品味不同纯度之间灰色成分的配比，让高纯度与低纯度之间拉开距离，还要在应用中，将低纯度与其他高纯度色或黑白灰色进行搭配组合，达到既沉稳又艳丽的色彩效果。由此形成了纯度对比的两个显著特征：①色彩纯净感觉强烈，灰色效果明显；②色彩效果柔和、沉静、灰而不脏（见图3-3）。

图3-3 纯度对比的组合效果，柔和、沉静、灰而不脏

图3-2 高级灰在室内设计与招贴海报中的应用

色彩的纯度变化是十分细致和微妙的，每一次变化不仅涉及颜色艳灰含量的改变，还会牵扯到明度或色相的相应变化。如一种彩色加入灰色，如果加入的是深灰色，在纯度降低的同时，彩色的明度也会随之降低，色相会加深；

2. 纯度对比的类型

在色立体构成当中，明度序列呈竖直状排列；纯度序列呈水平状排列，两者横竖交叉合为一体。明度序列由0号黑色、10号白色，外加1~9号不同深浅的灰色构成

课题三知识点

纵向中轴。纯度序列由外侧的鲜艳色、内侧的

含灰色构成横向分布。纯度从内到外共分 1~9 个级差。1 号色为最低纯度色，与 5 号中灰色相连接；5 号中灰色也兼具 0 号纯度色的责任，表示低纯度色一旦失去了色彩倾向，就会回归为 0，性质也就出现改变，变成中性色；9 号色是指任意一种彩色，因为色立体是球状体，9 号色正处于中间的色相环位置，适用于 24 色色相环中的任意一种彩色。

在纯度序列的 1~9 号色阶中，纯度又分为三种类型。1、2、3 号色为低纯度色，也称灰色；7、8、9 号色为高纯度色，也称鲜色；4、5、6 号色为中纯度色，也称中色（见图 3-4）。

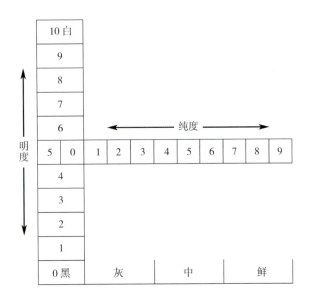

图 3-4　色立体中的纯度序列与纯度三种类型

三种不同类型纯度的色彩，各有优点和不足。在实际运用时要努力扬长避短，才能获得较好的视觉效果。

高纯度色：有积极、活力、强烈、扩张、跳动等感觉；运用不当会产生疯狂、刺激、恐怖、低俗等效果。

中纯度色：有温和、沉静、中庸等感觉；运用不当会产生平淡、消极等效果。

低纯度色：有自然、简朴、安静、随和、超俗等感觉；运用不当会产生悲观、陈旧、含混、乏力等效果。

从理论上讲，色立体中纯度序列的横向排列，也代表着 9 号任一彩色与 5 号中灰色的明度都处于同一层面上。

当纯度序列 1~8 号色（9 号彩色除外）加入白色成分时，在原有纯度不变的情形下，明度则会提高，从 5 号明度位置逐渐提高到接近白色的 9 号明度位置；当纯度序列加入黑色成分时，纯度仍然保持不变，明度则会降低，从 5 号明度位置逐渐降低到接近黑色的 1 号明度位置。由此构成了包括所有色彩在内三维立体的，可以同时表现纯度、明度、色相之间色彩关系的色立体模型（见图 3-5）。然而，色立体理论也具有不足之处，处于同一层面的 24 种色相，其本身也有明度差异，很难保持明度的一致性。一些色彩学家，将色立体的外形设计成不规则形体或是蛋型，也是为了弥补这一不足。这一不足的存在，并不影响人们对色立体的认可和应用。

图 3-5　色立体中红色相的纯度与明度变化关系

3. 纯度对比的色调

纯度对比不同色调的不同感觉，是由纯度基调和对比强度两个方面决定的。在纯度基调方面，分为鲜调、中调、灰调三种，并分别以 9 号、5 号和 1 号为主色。主色纯度的鲜灰不一，决定了这三种色调可以产生不同的色彩感

觉。在对比强度方面，色彩之间纯度差别的大小决定着纯度对比的强弱，分为弱、中、强三种强度。纯度色阶在 3 级以内的对比，为弱对比。弱对比由于纯度差别较小，对比关系微弱，形象不清晰，容易出现含混、脏灰等视觉效果。纯度色阶在 4～6 级之间的对比，为中对比。中对比仍然具有含糊、朦胧的效果，但色彩的个性鲜明，刺激适中、柔和。纯度色阶在 7 级以上的对比，为强对比。强对比具有十分鲜明的对比效果，色彩鲜艳饱和，效果生动活泼。

如果把不同纯度基调与不同强弱程度的对比进行组合，就可以得到各具特色的鲜强对比、鲜中对比、鲜弱对比、中强对比、中中对比、中弱对比、灰强对比、灰中对比和灰弱对比 9 种不同纯度的对比关系及对比效果（见图 3-6）。

9 种不同色调的纯度对比，如果对其横向进行分析，非常便于理解。上面的鲜强对比、鲜中对比和鲜弱对比，都带有一个"鲜"字，表示都是以 9 号鲜艳色为主色构成的对比；中间的中强对比、中中对比、中弱对比，都带有一个"中"字，表示都是以 5 号中等灰度色为主色构成的对比；下面的灰强对比、灰中对比、灰弱对比，都带有一个"灰"字，表示都是以 1 号低纯度色为主色构成的对比（见图 3-7）。

4. 纯度对比构成要点

（1）色标颜色要准确

纯度对比是色彩最为细微的构成因素，如果不经过专业训练，普通人很难对纯度进行准确把握。即便是设计师，也常常需要借助色彩差异的细致比较，才能做

纯度对比习题素材

出准确的判断。因此，在纯度对比构成着色之前，一定要制作一个从 0 号中灰色到 9 号鲜艳色之间共 10 个色阶构成的色标，并标注色号，才能保证纯度对比构成的完成质量。0 号中灰色要用黑色与白色各占 1/2 调配而成；9 号鲜艳色可以在 24 色色相环当中任选，要尽量挑选与中灰色明度相近的某一彩色。彩色一旦确定，就不能再混入其他彩色，着色的毛笔也要及时用

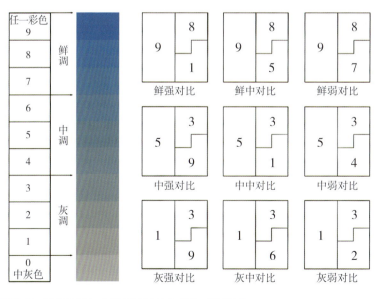

图 3-6　纯度色标与 9 种不同纯度色调的对比关系

图 3-7　纯度对比中的鲜中对比与灰中对比

清水清洗，以保持颜色的洁净。因为，纯度差异过于细微，如果颜色或毛笔当中的杂质太多，就会改变颜色的色彩倾向。

（2）纯度识别很微妙

通过纯度对比构成的教学训练，学生对色彩的纯度构成，会有一个更加深刻的体验和更加深入的认识。在9种不同色调的纯度对比当中，一定会有自己喜欢的色调感觉，也会有不太喜欢的对比效果。被多数年轻人喜欢的，大多是鲜强对比、中强对比和灰强对比。因为三个都是强对比，色彩清晰明快，是年轻人喜欢的配色效果。但随着人的年龄增长和阅历增加，中间的鲜中对比、中中对比和灰中对比，就会更受青睐。因为中等对比的色调，更为平和亲切，常常是中年人的偏爱。然而，如果认为鲜弱对比、中弱对比和灰弱对比一定是老年人的偏爱却是错误的结论，因为它们只是适用于特殊场合需要的三种色调。老年人身处晚年，要么会持续自己中年时的色彩偏爱，要么会向年轻人一样重新焕发青春光彩。总之，对色彩纯度的识别和把握，需要一定的细心观察和深入体验，才能捕捉它那微妙的差异和别样的神采。

（3）降低纯度讲方法

纯度对比构成作业训练，要求只能使用黑色、白色与某一种彩色来完成。但在平时的设计中，降低某一种颜色纯度的方法却是多种多样的。如混入灰色、白色、黑色、互补色或其他彩色等，都可以达到降低颜色纯度的效果，使其变得更加沉稳、耐看和具有内涵。但也要学会控制好混入颜色的比例，并改变一些过于简单粗暴的调色习惯。如在降低颜色纯度时，有人习惯不管什么颜色，都调入白色，也有人习惯一律调入黑色或是加入青莲色，使画面出现"粉气""脏灰"等不良效果。这样的做法尽管可以降低颜色的纯度，但得到的颜色，大多会缺乏低纯度色所具有的美感。因此，根据不同效果的需要，运用不同的调色方法，让颜色保持某一种色彩倾向，才是降低纯度所应遵守的原则。

二、冷暖对比

1. 冷暖对比的特征

色彩本身并没有冷暖，色彩冷暖感觉也不在色彩的三个构成要素之列，但色彩冷暖感觉在色彩组合当中的作用却不容忽视。色彩冷暖的产生，主要来自人的内心感受和生活体验。

冷暖对比习题素材

在生活中，冷暖原本是人的皮肤对外界温度高低的不同感觉。阳光或是火光的温度都很高，可以将空气、水和物体的温度升高，也可以使人感到温暖；大海、蓝天、雪地、阴影等环境是阳光不能直接照射或是照射之后温度不能马上提升的地方，同时也是反射蓝色光最多的地方，因此常常让人感到凉爽或阴冷（见图3-8）。

图3-8　色彩冷暖主要来自人的内心感受和生活体验

色彩的冷暖感觉是通过人的生理、心理及色彩本身等多种因素综合决定的。看到阳光或火光时，人会感到温暖；站在雪地上或阴影

里，人会感到寒冷。这些生活经验都会促使人看到红色、橙色和黄色时，就会产生温暖感；看到蓝色、蓝紫色和蓝绿色时，就会产生寒冷感。这种不同色彩的冷暖感觉，是不以人的意志转移的一种自然联想。一些科学实验，曾经证明过色彩冷暖现象的科学性。研究表明，红橙色能使人的血液循环加快，蓝绿色能使人的血液循环减慢。人们对红橙色和蓝绿色的冷暖主观感觉，会有 5°~7° 的温度差。

在色彩设计应用中，色彩冷暖的不同感觉，同纯度对比一样是辨识色彩细微差别的有效工具，也是设计师应具备的一种专业能力。明度、色相、纯度和冷暖，是设计师识别和应用色彩的四大法宝，学会灵活运用冷暖的不同感觉，不仅可以明辨彩色的冷暖差异，还能够比较出无彩色的冷暖倾向。由此可以发现冷暖对比的两个显著特征：①彩色的色彩冷暖明显，易于识别；②无彩色的色彩冷暖含蓄，不易辨别（见图 3-9）。

冷色湿润，暖色干燥；冷色稀薄，暖色稠密；冷色有退远感，暖色有迫近感；冷色透明感较强，暖色透明感较弱等。由此亦可得知，生活中的冷暖感觉大多是相对的、共生的、互补的，正如夜与昼、阴与阳的相依互补，由此构成了丰富多彩的大千世界（见图 3-10）。

图 3-10 冷暖感觉大多是相对的、共生的和互补的

人们日常生活的冷暖感觉及生活体验大体如下。

冷——阴影、透明的、镇静的、稀薄的、空气感、远的、轻的、少的、潮湿的、理智的、冷静、安静。

暖——阳光、不透明的、刺激的、稠密的、土质感、近的、重的、多的、干燥的、情感的、热烈、运动（见图 3-11）。

图 3-9 色彩冷暖是一种生活现象，随处可见，易于识别

2. 冷暖对比的体验

（1）冷暖的生活体验

在生活中，冷暖的感觉除了与温度直接相关外，还与其他感受密切相关，如重量感、湿度感等。一般经验是：冷色偏轻，暖色偏重；

图 3-11 透明的色彩感觉冷、不透明的色彩感觉暖

（2）冷暖对比的两极

在色彩对比中，冷暖也是相对的，最冷的是蓝色，最暖的是橙色。蓝色和橙色是色彩冷暖的两极，同时蓝色和橙色也是一对互补色。如果在色相环上，把处于冷暖两极的蓝色和橙色相互对应，就可以清楚地区分出冷暖两组色彩，即红、橙、黄为暖色；蓝紫、蓝、蓝绿为冷色。同时，还可以看到红紫、黄绿为中性微暖色；紫、绿为中性微冷色（见图3-12）。中性微暖色和中性微冷色的存在，既增加了冷暖对比的丰富性，也增加了冷暖对比的复杂性，对设计师也提出了更高的要求。设计师对于色彩冷暖的识别，不仅体现在对不同色相冷暖的把握上，还体现在对相同色相不同冷暖的识别上。如同为绿色相，草绿色偏暖、蓝绿色偏冷；同为红色相，朱红色偏暖、桃红色偏冷等。

比较而言的。在色彩冷暖对比中，既有总体的不同色相之间的冷暖差别，也有同为冷色或是同为暖色之间的细微差别。如人们通常所说的红色暖、蓝色冷，是指色彩总体上的冷暖差别，通常是一种泛指。如果问朱红与大红哪个冷哪个暖，则是具体的两种色彩之间的冷暖比较，通常是一种特指。泛指与特指得出的结论，往往并不相同。如泛指红色是暖色，而特指就要看是哪两种红色相比。如果是大红与玫瑰红相比，则会是大红暖、玫瑰红冷；如果是大红与朱红相比，则会是朱红暖、大红冷（见图3-13）。

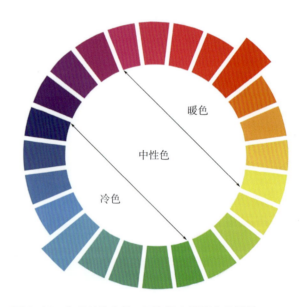

图3-13　色彩总体上的不同色相之间的冷暖差别

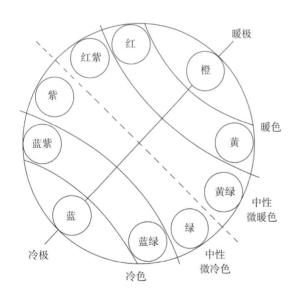

图3-12　冷暖色彩的两极分布与两极之间色彩的构成

3. 冷暖对比的特性

（1）冷暖感觉是相对的

在色彩冷暖感觉上没有比较也就没有鉴别，哪个颜色偏冷，哪个颜色偏暖，都是相

（2）冷暖感觉是变化的

在总体色相方面，色彩的冷暖感觉是较为稳定的，体现了人们对不同色相冷暖感觉的一种概念化的认知，如红、橙、黄偏暖，蓝紫、蓝、蓝绿偏冷。但在具体运用方面，由于不同色彩组合的不确定性，明度、纯度、色相的差异性，以及物体表面肌理各不相同等，色彩的冷暖感觉就会处在不断变化中。如在色彩相同的情况下，表面带有肌理的色彩大多偏暖；表面光洁的色彩大多偏冷。又如

大红为暖色，若是调入一些白色，在明度提高、纯度降低的同时，也会转化为偏冷的浅红色；蓝色是冷色，若是加入一些黑色，在明度降低、纯度也降低的同时，也会变化为偏暖的深蓝色。因此，色彩的冷暖组合和具体应用，一定要具体问题具体分析，不能一概而论，否则配色的冷暖效果就会出现偏差（见图3-14）。

图3-15　浅灰与深灰相比一冷一暖、银色与金色相比一冷一暖

图3-14　表面肌理与加入白色对色彩冷暖感觉的影响

（3）冷暖感觉会受影响

同样是色相环的24色色相，如果都加入了相同配比的白色，色相就会偏冷；如果都加入了相同配比的黑色，色相就会偏暖；如果都加入了相同配比的灰色，色相也会偏暖。这样，就会体现出高明度色偏冷、低明度色偏暖、低纯度色也会偏暖的色彩冷暖特性。由此可得知，色彩的冷暖感觉，经常会受到明度和纯度两方面因素的影响。色彩学经常把无彩色系中的黑色、白色、灰色，以及生活中常见的金色、银色归属为既不偏暖，又不偏冷的中性色。但就设计而言，这些中性色，也同样具有细微的冷暖差异。如果是黑色和白色相比，白色就会因明度高而偏冷，黑色也会因明度低而偏暖；如果是浅灰与深灰相比，浅灰色会偏冷、深灰色会偏暖；如果是银色和金色相比，银色会偏冷、金色会偏暖（见图3-15）。

4. 冷暖对比构成要点

（1）识别冷暖明辨差异

辨别色彩之间的差异，一般先看色相的区别，再看明度的不同。如果在这两个方面相差无几，就需要从纯度和冷暖两个方面进行更加细致的比对。纯度和冷暖的观察，识别的往往是颜色的构成成分。也就是说，抛开事物的本质属性，不管它是什么，只从色彩成分角度去分析，其中的灰色、彩色各占多少，蓝色、橙色各有几成。如果知道其中的某一种成分大于其他成分，也就清楚了这种颜色的基本特征。如灰色成分多，纯度就偏低；蓝色成分多，感觉就偏冷。在色彩观察方面，画家的观察力往往胜于设计师，虽然两者运用的都是相同的观察方法，但在纯度和冷暖两个方面，画家往往会具有更强的分辨能力。因为如果画家观察得不细致，就很难逼真地再现生活原貌。因此，设计师在观察色彩方面，要向画家学习，努力提高对色彩细微差异的辨识能力，增加色彩识别的体验，养成细微观察的职业习惯。

课题三创意案例分析

（2）区别冷暖学会比较

色彩冷暖感觉的识别，关键在于比较。常

用的比较方法主要有三种：一是成分比较。将两种彩色并置在一起，通过相互比对，观察哪个包含的蓝色成分多，哪个包含的黄色或红色成分多。蓝色成分多，就会偏冷；黄色或红色成分多，就会偏暖。二是明度比较。按照色彩心理的高明度色偏冷、低明度色偏暖的理论，较浅的色彩就会偏冷，较深的色彩就会偏暖。采用明度比较，不仅可以分辨彩色，还可以区分中性色的冷暖倾向。如白色、银色偏冷，黑色、金色偏暖，浅灰色偏冷、深灰色偏暖。三是纯度比较。一般是纯度高的偏冷、纯度低的偏暖。当然，这些只是理论上的总结，并不能替代设计师自己的直观感受。只有通过设计实践和切身体验，才能拥有对冷暖的准确认知。

（3）利用冷暖营造情调

色彩冷暖识别的意义，关键在于应用。由暖色调、冷色调、微暖色调和微冷色调四种色调组成的冷暖对比构成，是一次目的性很强的把控色彩冷暖倾向的设计训练。冷暖色调可以营造不同的情感氛围。暖色调适合表现欢快、跳跃、热烈、激情似火的热闹气氛；冷色调适合表现沉稳、松弛、冷静、风平浪静的闲情逸致。而微暖色调和微冷色调，尽管在冷暖感觉的强度上略显柔弱，但在色彩的丰富和细腻程度上，往往更胜一筹，更适合表现人喜忧参半、百感交集的复杂情感。因此，在调配颜色时，既要区分出四种色调的总体冷暖倾向的差异，又要在每一种色调中配置冷暖各不相同的色彩，还要控制好每一种色调的不同色彩情调，让每一种色调都保持独有的色彩魅力。

三、课题训练：色彩对比构成（下）

训练项目：（1）纯度对比构成
　　　　　　（2）冷暖对比构成
　　　　　　（3）面具色彩创意（课后作业）

教学要求

（1）纯度对比构成

运用黑色、白色和任选一种彩色，手绘完成一张纯度对比构成。

要求：①在纸面左边画一条色标，分出10个等宽的格子。在右边画出6个10厘米×9厘米相同大小的长方形画面边框，相互间隔1厘米。构想的抽象形、具象形均可，要对具象形进行简化和艺术加工，创造独具美感的画面形象。完成一条纯度色标和6个画面的铅笔稿。②将黑色与白色相混得到的中灰色，作为0号色，在24色相环当中任选一种彩色，作为9号鲜艳色。完成上面是彩色、下面是灰色的0~9号纯度色标，并在旁边标注色号。③参照图3-6中的9种不同纯度对比色调中的标号，任选2种强对比、2种中对比和2种弱对比，完成6个画面的配色。每个画面中的颜色，只能用3种。要按照左边为强对比、右边为弱对比的顺序排列。要注意相同颜色的分散布局，色块面积要有大、中、小之分，主色面积约占画面1/2左右。纸面规格A3大小（见图3-16~图3-35）。

（2）冷暖对比构成

运用各种彩色，手绘完成一张彩色冷暖对比构成。

要求：①在纸面设置4个16厘米×12厘米大小的画面，相互间隔为1厘米。构想和创造的画面形象没有题材限制，但要源于生活而高于生活。4个画面形象要相同，要对生活原型进行简化、变形和艺术加工。画面色块的分布要均匀，不要出现过大或过小的色块。每个画面的形态数量不少于10个。②4个画面的色调，要按照上面是微暖、暖，下面是冷、微冷的顺序排列。画面中的颜色提倡自己调配颜色，不能直接使用黑白灰色。③每个画面

的颜色要在 5 种以上。4 个画面之间，不能出现雷同的颜色，要保持 4 种不同冷暖色彩感觉的准确性。纸面规格 A3 大小（见图 3-36～图 3-59）。

（3）面具色彩创意（课后作业）

运用水粉涂色的方法，完成 4 个不同主题、不同色彩和不同情调的面具色彩创意（教师要提前一周时间，提醒学生在网上采购白胚纸浆面具，每人准备 4 个）。

要求：①自拟 4 个不同的主题，并根据主题内容、情境的需要，在面具上勾画和添涂颜色。色彩、图案和表现手法不限，要努力体现不同主题、不同形象的不同美感。②根据形象表现的需要，可以从生活的方方面面汲取创意的灵感，要让每个形象具有个性特征。也可以在面具表面粘贴少量的附着物，以改变原有形象外观，增加创意的表现力和创造力。面具色彩形象的内容要充实、表现要细致。色彩、线条和笔触要有感染力。③涂色完成后，要选择同一背景颜色（白、灰色均可）进行拍照，并用电脑将 4 张照片合成为一张上下各 2 个排列的画面。电子文档上交，文件名为作者名。面具作品自己留存，不用上交。合成画面规格为 55 厘米×60 厘米，画面间隔 1 厘米（见图 3-60～图 3-77）。

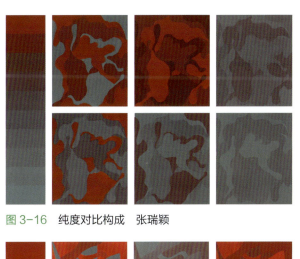

图 3-16　纯度对比构成　张瑞颖

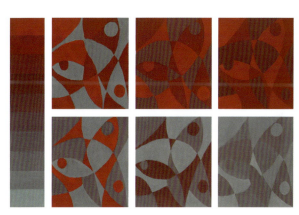

图 3-17　纯度对比构成　郭瑞珊

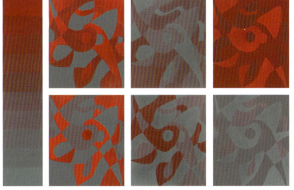

图 3-18　纯度对比构成　戴舒啸

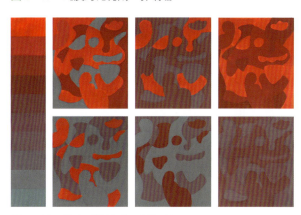

图 3-19　纯度对比构成　梁振兴

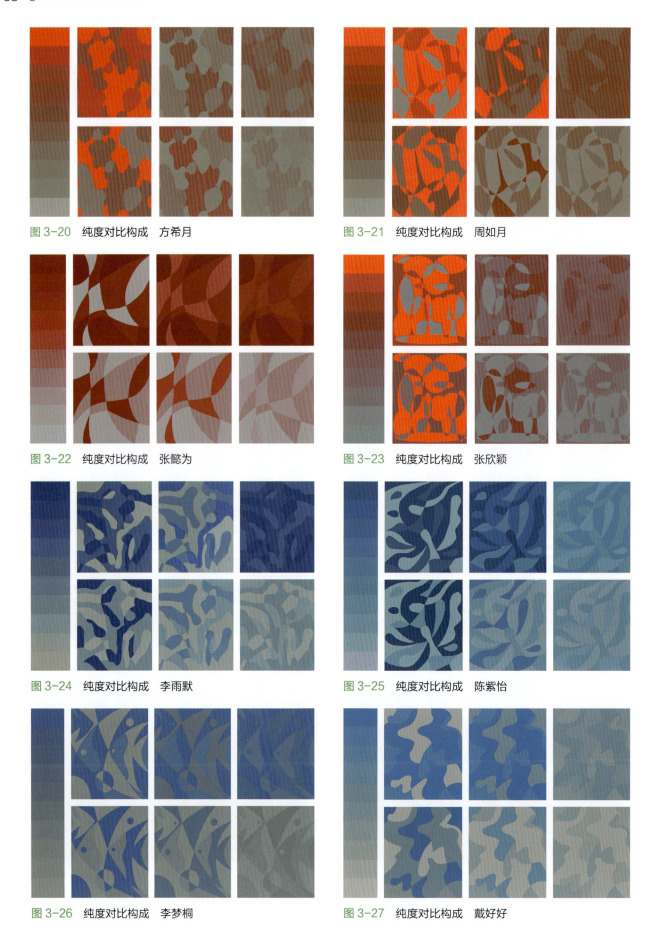

图 3-20　纯度对比构成　方希月

图 3-21　纯度对比构成　周如月

图 3-22　纯度对比构成　张懿为

图 3-23　纯度对比构成　张欣颖

图 3-24　纯度对比构成　李雨默

图 3-25　纯度对比构成　陈紫怡

图 3-26　纯度对比构成　李梦桐

图 3-27　纯度对比构成　戴好好

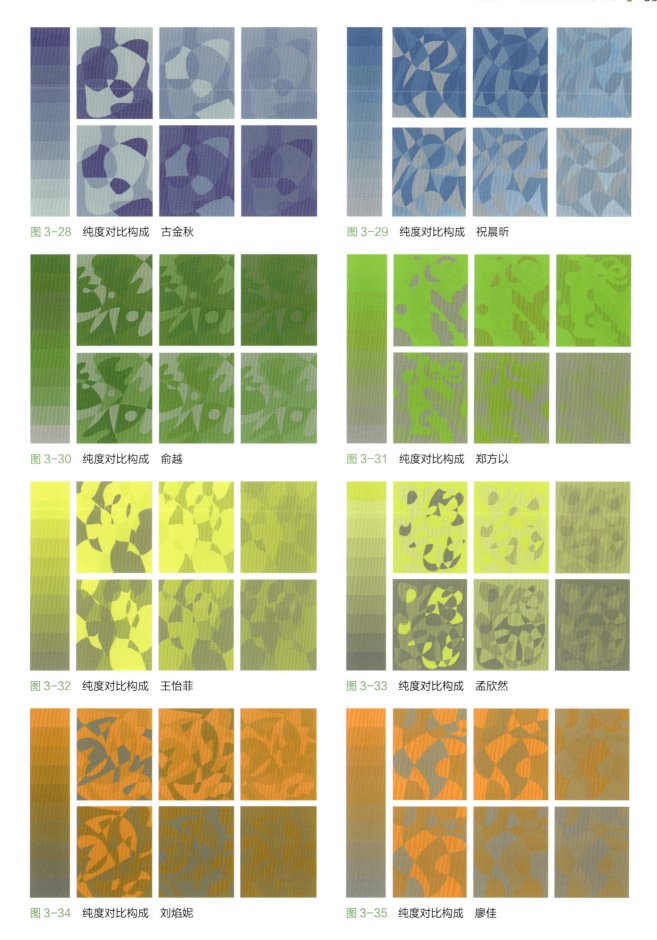

图 3-28　纯度对比构成　古金秋

图 3-29　纯度对比构成　祝晨昕

图 3-30　纯度对比构成　俞越

图 3-31　纯度对比构成　郑方以

图 3-32　纯度对比构成　王怡菲

图 3-33　纯度对比构成　孟欣然

图 3-34　纯度对比构成　刘焰妮

图 3-35　纯度对比构成　廖佳

图 3-36　冷暖对比构成　邵建亚

图 3-37　冷暖对比构成　秦霞

图 3-38　冷暖对比构成　王凰

图 3-39　冷暖对比构成　曹慧燕

图 3-40　冷暖对比构成　万铮铮

图 3-41　冷暖对比构成　赵丽

图 3-42　冷暖对比构成　张迪

图 3-43　冷暖对比构成　俞昶昶

图 3-44 冷暖对比构成　戴柯

图 3-45 冷暖对比构成　王红艳

图 3-46 冷暖对比构成　梁圣婕

图 3-47 冷暖对比构成　陈姮霓

图 3-48 冷暖对比构成　石懂洁

图 3-49 冷暖对比构成　王简洁

图 3-50 冷暖对比构成　廖佳

图 3-51 冷暖对比构成　李严姝

图 3-52 冷暖对比构成 沈澍宁

图 3-53 冷暖对比构成 罗姝影

图 3-54 冷暖对比构成 李雨默

图 3-55 冷暖对比构成 赵靖

图 3-56 冷暖对比构成 古金秋

图 3-57 冷暖对比构成 俞越

图 3-58 冷暖对比构成 吴淼淼

图 3-59 冷暖对比构成 沈蓉

课题三 色彩对比构成(下)

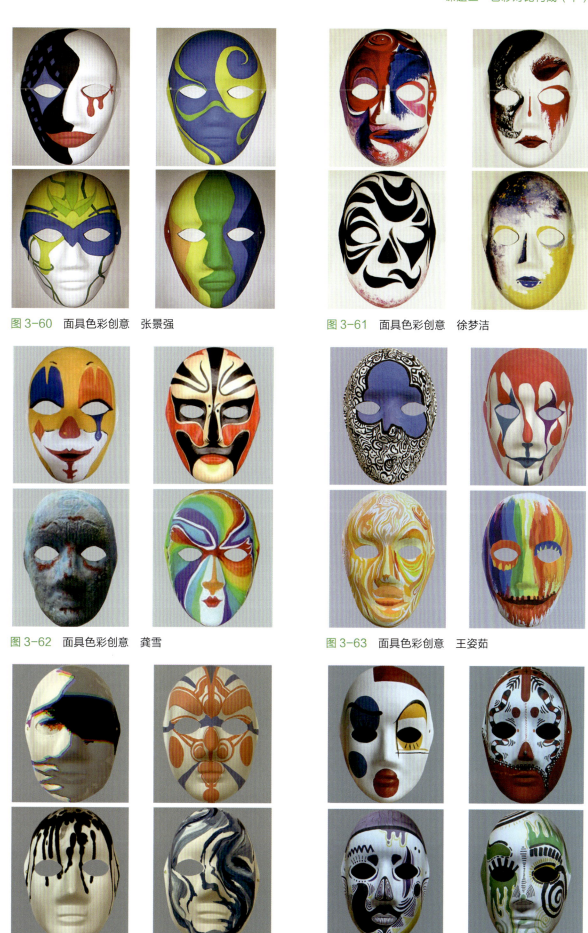

图 3-60　面具色彩创意　张景强

图 3-61　面具色彩创意　徐梦洁

图 3-62　面具色彩创意　龚雪

图 3-63　面具色彩创意　王姿茹

图 3-64　面具色彩创意　陈蓝心

图 3-65　面具色彩创意　祝晨昕

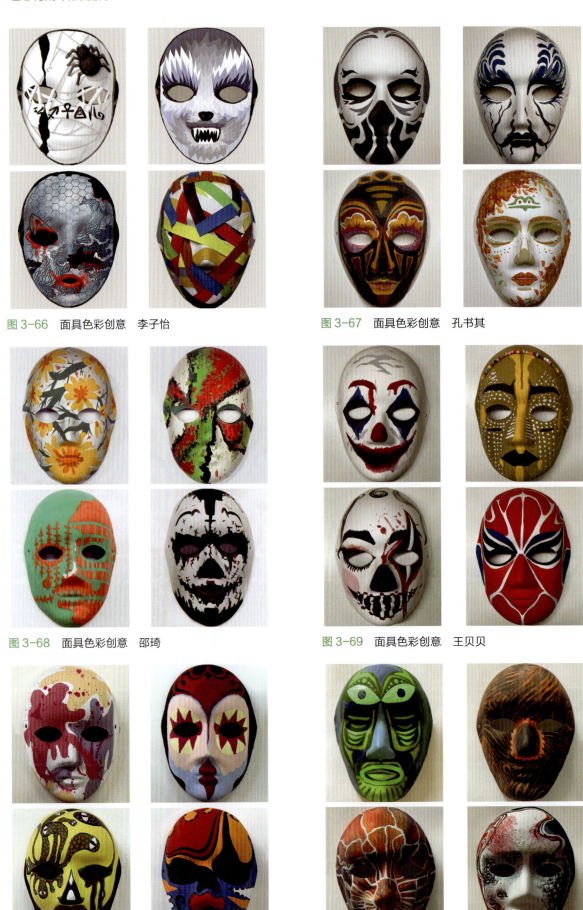

图 3-66 面具色彩创意　李子怡

图 3-67 面具色彩创意　孔书其

图 3-68 面具色彩创意　邵琦

图 3-69 面具色彩创意　王贝贝

图 3-70 面具色彩创意　陈佳怡

图 3-71 面具色彩创意　赵楚芳

课题三 色彩对比构成（下）

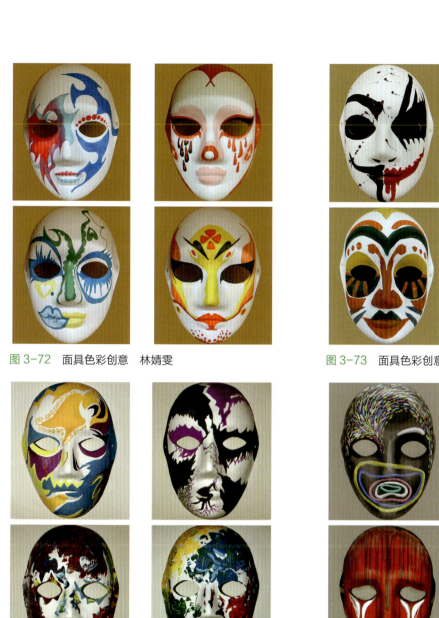

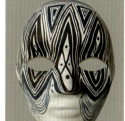
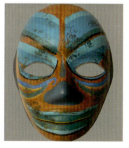
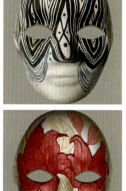
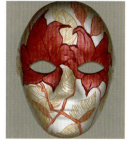
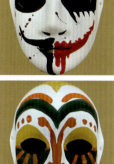
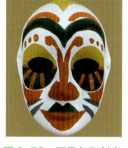
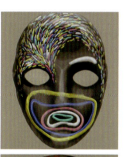
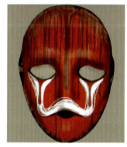
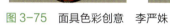
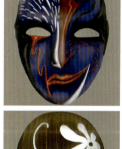
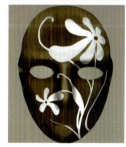
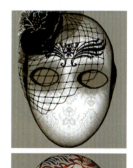

图 3-72　面具色彩创意　林婧雯

图 3-73　面具色彩创意　黄睿

图 3-74　面具色彩创意　郭欣宇

图 3-75　面具色彩创意　李严姝

图 3-76　面具色彩创意　杨思意

图 3-77　面具色彩创意　谭娜娜

课题四
色彩调和与色彩秩序

色彩组合需要对比，对比可以让生活更加绚丽多姿，但只有对比是远远不够的。色彩组合还需要调和，调和的色彩搭配可以让人的视觉心理保持平衡。色彩的对比与调和，是事物的多样与统一之间的关系。在色彩组合应用时两者都不可或缺，只有让色彩对比与色彩调和相依共存、相辅相成，才能获得既不过分刺激也不过于含混的，能够给人带来愉悦感的色彩效果。

一、色彩调和

1. 色彩调和的概念

色彩调和，是指将两种或两种以上的色彩，有秩序地组织在一起获得协调统一的色彩组合效果。

色彩调和与色彩对比，是同一事物的两个方面。对比可以增加色彩的差异性、多样性和丰富感；调和可以增加色彩的协调性、秩序性和统一感。具有调和感的色彩组合，色彩大多具有某一方面的共性或协调性，如色相相同、明度相同、纯度相同、冷暖倾向相同等。色彩按照某种秩序进行排列，或是按照某种面积比例搭配等，都可以获得调和的视觉效果。

在色彩设计中，色彩调和是减少差异、缓解对比和化解矛盾的有效方法，但色彩调和并非等同于所有色彩组合追求的和谐效果。一般来说，色彩调和只是构成色彩和谐效果的基础，还需要色彩对比参与其中，才能在色彩的多样与统一中，达到色彩真正意义的和谐（见图4-1）。

图4-1　在多样统一当中，色彩才能达到真正意义的和谐

2. 色彩调和的意义

在人的视觉心理方面，既不过分刺激，又不过分暧昧的色彩组合效果，才会被认为是和谐的。除非是在一些特殊场合对色彩有特殊需

要时，才会将同样鲜艳、强烈的色彩或是将同样含混、柔弱的色彩组合在一起，但它们只是色彩组合的极端形式，并不是色彩组合的常态。因为，色彩组合就像是作曲，一味高昂、刺耳的音调，常常会让人感到紧张或是茫然无措；一直低沉、柔弱的音调，也会让人感到单一或是昏然欲睡。同样道理，过分刺激、跳跃的色彩组合，可能会让人感到烦躁不安；过于暧昧的色彩搭配，也可能会让人感到索然无味。

色彩调和与色彩对比，既是相互对立的矛盾体，又是相辅相成的统一体。色彩组合的奥秘，就在于如何处理好对比与调和的色彩关系。在色彩构成中，对比常常是绝对的，调和常常是相对的。因为两种或两种以上的色彩组合，总会在色相、明度、纯度等方面或多或少地存在差异，因而就需要将调和纳入其中，使对比的效果变得恰到好处，以满足需要。

一般情况下，强调色彩对比可以让色彩变得更加生动活泼；注重色彩调和可以让色彩变得更加含蓄和谐。由此得知色彩调和应用的两方面意义：①能让杂乱无章的色彩变得和谐统一；②能使色彩组合符合目的性需要（见图 4-2）。

图 4-2　色彩调和，能让杂乱无章的色彩变得和谐统一

3. 色彩调和的方法

（1）属性同一调和法

属性同一调和法，是指将色彩的某一种属性保持一致的调和方法。在彩色的色相、明度、纯度三种属性构成当中，如果其中的某一种属性相同，其他两种属性尽管存在不同，也能获得调和的配色效果。如果将无彩色之间的黑白灰色进行组合，也同样具

课题四知识点

有属性同一调和的某些特性，因为它们都属于中性色。属性同一调和法，主要有同色相调和、同明度调和、同纯度调和和无彩色调和四种表现形式。

同色相调和，是指采用同一色相的色彩进行组合，色彩在明度、纯度方面均有变化的调和方法。同色相调和的应用，在生活当中较为常见，如同为红花的组合、同为绿叶的组合、同为黄土的组合等，都很容易取得和谐。在色彩组合方面，选择相同色相，一定要在明度或纯度上有所差别，才能获得协调、雅致、恬静的调和效果（见图 4-3）。

图 4-3　同色相调和，是生活中常见的色彩调和现象

同明度调和，是指采用相同明度的色彩进行组合，色彩在色相、纯度方面均有变化的调和方法。同明度色彩在色立体上处于同一水平状态，色彩的深浅基本一致，可以都是浅色，也可以都是深色，但色相或纯度一定要有所不同，才能获得含蓄、丰富、高雅的色彩调和

效果。

同纯度调和，是指采用相同纯度的色彩进行组合，色彩在色相、明度方面均有变化的调和方法。同纯度调和，有同为高纯度、同为中纯度和同为低纯度三种组合类型。同纯度色彩是最容易获得调和效果的组合，但一定要在色相、明度方面适度拉开距离，才能获得饱满、柔和、生动的色彩调和效果。

无彩色调和，是指采用同为无彩色的黑、白、灰色进行组合的调和方法。在无彩色调和中，黑、白、灰色都是中性色，是很容易取得调和效果的组合。黑、白、灰色之间的对比主要表现在明度上，灰色在组合中比较突出，往往起到过渡和衔接的作用。组合效果是否丰富，关键在于灰色。只有让灰色发挥作用，才能获得稳定、谦和、清晰的色彩调和效果。

（2）混入同一调和法

混入同一调和法，是指将各种色彩都混入同一种色彩成分而获得调和效果的方法。就色彩构成成分而言，将各种对比色彩都混入同一种色彩，使存在对比的色彩都带有相同的色彩成分，就可以同化色彩，获得调和的配色效果。混入同一调和法，主要有混入同一黑色、混入同一白色、混入同一灰色和混入同一彩色四种表现形式。

混入同一黑色，是指在色相、明度、纯度等方面均有变化的多种色彩中，都适度混入黑色的调和方法。多种色彩混入不同程度的黑色，在色相有所改变的同时，明度和纯度也会降低。由于所有色彩都拥有黑色色彩成分，相互之间的关系自然会由疏远变得亲近。

混入同一白色，是指在色相、明度、纯度等方面均有变化的多种色彩中，都适度混入白色的调和方法。多种色彩混入不同程度的白色，在明度提高的同时，色相会有所改变，纯度也会降低。由于所有色彩都拥有白色色彩成分，相互之间的关系就会变得祥和。

混入同一灰色，是指在色相、明度、纯度等方面均有变化的多种色彩中，都适度混入灰色的调和方法。多种色彩混入不同程度的灰色，明度变化一般不会太大，但纯度则会明显降低，色相也会变得含混。同时拥有灰色成分，会使所有色彩笼罩在雾色苍茫之中。

混入同一彩色，是指在色相、明度、纯度等方面均有变化的多种色彩中，都适度混入另一种彩色的调和方法。可以任选另外一种彩色，所选彩色只要与原有色彩存在差异、有所不同即可。原有色彩混入另外一种彩色之后，就如同被投射了一种彩色色光，所有色彩都会随着彩色色光发生不同程度的色彩变化（见图4-4）。

图4-4　混入蓝色的农民画，所有色彩都在发生变化

（3）连贯同一调和

连贯同一调和法，是指在对比较强的色彩边缘，利用黑、白、灰、金、银色勾画边线，而获得调和效果的方法。在色彩构成当中，利用某一种中性色彩，将存在对比的色彩贯穿组合起来，就可以获得调和的配色效果。因为，勾画边线的中性色，既有分割色彩和缓解矛盾的作用，又有连接和衬托色彩的作用，借此可以获得调和的效果。但勾画的边线线条，不可以过于纤细或过于粗壮，而是要均匀、流畅和

富于韵致,才能获得良好的视觉效果。连贯同一调和法,主要有勾画黑色边线、勾画白色边线、勾画灰色边线和勾画金色边线四种表现形式。

勾画黑色边线,是指在色相、明度、纯度等方面都有差异的色块边缘,运用黑色勾画边线的调和方法。利用黑色勾画多种彩色的边缘,尤其是多种鲜艳彩色的边缘,既能框定色块的边际,也能稳住彩色的阵脚,所有彩色会被黑色的沉稳所限定,既不会跳跃,也不会产生矛盾和冲突。

勾画白色边线,是指在色相、明度、纯度等方面都有差异的色块边缘,运用白色勾画边线的调和方法。利用白色勾画多种彩色的边缘,不仅可以限定彩色的浮动,还能提升画面的亮度,增加色彩构成的清新感和欢快感。但要注意彩色的明度不能太高,如果彩色的明度与白色十分接近,白色边线的调和作用和视觉效果就会大打折扣。利用黑色或是白色勾画边线,是传统年画、农民画、手工艺品等民间艺术作品经常采用的色彩调和方法(见图4-5)。

图4-5 勾画边线,是民间艺术经常采用的色彩调和方法

勾画灰色边线,是指在色相、明度、纯度等方面都有差异的色块边缘,运用灰色勾画边线的调和方法。灰色是一种十分谦和、沉稳和消极的中性色,利用灰色勾画多种彩色的边缘,不仅能够稳定彩色,甚至还会"拖住"彩色。因为灰色,尤其是明度偏低的深灰色经常会呈现一种后退感,会与彩色分别处于不同色彩层面上。中性色中的银色,除了时常会闪烁一下自己独有的光泽之外,作用与灰色基本相差无几。

勾画金色边线,是指在色相、明度、纯度等方面都有差异的色块边缘,运用金色勾画边线的调和方法。金色是少有的具有贵族气质的中性色,具有稳健又不失华丽的外表。利用金色勾画多种彩色的边缘,既华丽又沉稳,还能增加画面的色彩感。但如果运用不好,也会有与彩色不相协调和不相适应的状况出现。

4. 色彩调和构成要点

(1)调和不能无视对比

调和与对比是相互对立的,也是相辅相成的。在色彩构成中,既不能过于强调对比,也不能过于依赖调和。因为对比过强或调和过度,都不

色彩调和习题素材

是人们期望的构成效果。若想更加深入地认识和把握色彩组合的一般规律,就需要对两个方面进行了解和掌握,既要懂得利用对比增加活力,也要懂得运用调和缓解冲突。一些基本的调和方法,非常具有实用价值。除了前面介绍的一些基本的色彩调和方法以外,还有类似调和、互混调和、点缀同一调和、面积比例调和等多种调和方法,也都具有很强的实用性,需要在设计实践中不断探索和把握。

（2）调和不能轻视美感

如果说色彩组合的效果生动与否关键在于对比，那么，色彩组合的效果和谐与否关键就在于调和。和谐的色彩组合效果，会让人产生视觉心理的愉悦感和美感。色彩美感的产生，通常也有两层含义。一是色彩构成本身的美与不美。当对比与调和的关系达到多样与统一的状态时，通常会被认为是具有美感的色彩，反之就是不美的色彩。二是色彩社会意义的美与不美。当一些色彩构成，具有了新鲜感、时尚感或文化内涵时，通常会被认为是具有美感的色彩，反之则会被认为是不美的色彩。如流行色的产生和被普遍认可，就是因为它常常具有很强的新鲜感和时代感。

（3）调和不能忽视创新

运用色彩的调和与对比来组合和调整色彩，是从事设计工作应具有的一种基本能力和基本素养。因为，任何设计都离不开色彩，离不开色彩的组合和应用。因此，要善于在生活中发现色彩美，在设计中创造色彩美，在别人作品中欣赏色彩美，这才是设计师需要努力的方向。设计师需要养成关注色彩、收集色彩和研究色彩的良好习惯，这样才能在色彩应用时创新色彩。不仅要学会色彩创新，还要让色彩符合设计、用户和市场的需要。为此，即便是同一个产品设计，也常常需要提供多个色彩组合方案，才能满足市场销售和消费者的需要。

二、色彩秩序

1. 色彩秩序的意义

在自然生态与人类社会当中，秩序无处不在。植物的枝叶与生长，人的心跳与呼吸；大到江河湖海的阵阵波涛，小到池塘水面的层层涟漪；寒暑易节，花开花谢，星移斗转，潮涨潮落。大自然总是在有秩序地运行着，有机生命也总是在有节奏地律动着。

色彩秩序习题素材

色彩构成，如果也按照一定的秩序进行排列和组合，也就顺应了事物存在和发展的客观规律，给人带来有条理、有规律的和谐感和秩序美。色彩秩序的建构，通常也是以色彩的基本属性为依据的，如以色相变化为主的色彩色相之间的过渡，以明度变化为主的色彩由明到暗的渐变，以纯度变化为主的色彩由灰到艳的排列，以冷暖变化为主的色彩由冷到暖的组合等。凡是按照某一种秩序建构的色彩组合，都会具有色彩调和的视觉效果，有时还会产生色彩的节奏感和韵律感。

就人的视觉心理而言，事物有规律、有秩序的构成形式很容易被视觉所把握。因为，它的内在规律性可以产生和谐的视觉效应，能够让人放松、感到舒适，看上去也不会觉得过于劳累。然而，人的心理需求并非这般简单。有秩序的构成，也需要存在一定的变化，不能过于极端化。极端化的色彩秩序常常存在两个极端：一是整齐过度，会产生机械呆板和千篇一律的观感；二是杂乱无序，会出现自由散漫和繁杂凌乱的结果。

人们的生活经验是，不喜欢单调和杂乱两个极端，而喜欢介于两者之间的组合状态。也就是说，在杂乱无序中要努力建立秩序，在井然有序中要努力增加变化。只有将多样变化纳入有序布局，才能既有秩序，又能避免单调。由此得知色彩秩序应用的两方面意义：①能使

杂乱无章、自由涣散的色彩变得有条理；②能使有条理、有秩序的色彩产生节奏感和韵律美（见图4-6）。

图4-6　有秩序的色彩，能产生节奏感和韵律美

2. 色彩秩序的类型

色彩组合的有条理、有秩序的过程，是一种对色彩的概括、归类、组织和整理的过程。色彩秩序的建立，既要注重色彩排列的规律性，也要避免过分的整齐划一，要努力建构一种富于意趣和耐人寻味的色彩组合效果。色彩秩序的构成，主要有色相秩序、明度秩序、纯度秩序和冷暖秩序四种类型。

（1）色相秩序构成

色相秩序构成，是指按照色相环中的红、橙、黄、绿、青、蓝、紫色所构成的色相顺序进行色彩排列的秩序构成方式。红、橙、黄、绿、青、蓝、紫色是彩色系中所有彩色的代表，兼具了各种不同的色彩元素，组合构成的色彩感十分鲜明。各种色相都在有秩序、有规律地排列组合，色彩效果往往既不生硬也不刺激，能给人带来绚丽、祥和、美好的视觉感受（见图4-7）。

图4-7　色相秩序构成，色彩感鲜明，但不生硬

（2）明度秩序构成

明度秩序构成，是指按照由明到暗的色彩明度顺序，进行黑、白、灰色或是某一彩色加黑、加白的秩序构成方式。明度变化的主要特征，是色彩的深浅变化。因而，以明度为主构成的明度秩序组合，常常是色彩较为单一，色彩感也较为柔弱的，但构成的画面往往具有较强的色彩层次感和空间深度感（见图4-8）。

图4-8　明度秩序构成，色彩感柔弱，但层次感和空间感较强

（3）纯度秩序构成

纯度秩序构成，是指按照由艳到灰的色彩纯度顺序进行色彩排列的秩序构成方式。由于色彩纯度的变化大多比较细微，常常导致由纯度秩序构成的画面色彩差别较小，色块含混模糊，缺少明快感和生动性，但纯度秩序构成的色彩调和效果往往十分显著（见图4-9）。

图 4-9　纯度秩序构成，调和效果显著，但色块含混模糊

（4）冷暖秩序构成

冷暖秩序构成，是指按照由冷到暖的色彩冷暖顺序进行色彩排列的秩序构成方式。蓝色和橙色是色彩冷暖的两级，蓝色和橙色也是一对互补色，在它们之间几乎涵盖了所有彩色色相。因而，按照冷暖秩序组合画面，色彩就会十分丰富，色彩感也会十分鲜明。当然，其中也会包含相同色相之间的冷暖变化。冷暖秩序构成，画面当中的冷暖对比必不可少，并要做到和谐相处才能取得成效（见图4-10）。

图 4-10　冷暖秩序构成，色彩感鲜明，冷暖变化丰富

3. 秩序构成的方法

色彩秩序的构成，主要是以色块与色块的并置排列、穿插组合、交错重叠等方法表现的。这与平时所看到的物体色彩的表现形式存在着很大不同。生活中的物体，大多是光照下的立体形象，如果仔细观察，物体的色彩从亮面到暗面都有很多微妙变化，从而增强了形象的立体感和感知力。而色彩秩序构成中的颜色，都是平涂的平面色块，若想表现某一形象，就会具有一定的局限性。因此，色彩秩序构成的形象表现，就不能追求形象的立体感，而要强调形态的生动感和运动感，利用形态的巧妙排列、穿插交错和色彩渐变，来表现美感。具体的表现方法有并置排列、穿插叠压和交错透叠三种。

（1）并置排列

并置排列，是指一个色块接一个色块并列设置的色彩表现方法。色彩的并置排列，是秩序构成最主要的表现手段，可以按照垂直形态、水平状态、倾斜状态、曲线状态或自由曲线状态等方式设置图形。每个图形可以等距或不等距、规则或不规则地进行安排；还可以按照定点放射、同心放射、旋转放射、渐变放射、自由放射等方式进行组合。图形形态可以根据画面主题立意，形成曲直、宽窄、粗细等多种对比。在图形形状方面，各种形状随意组合，任意编排，没有严格限制（见图4-11）。

图 4-11　并置排列，是色彩秩序构成的主要表现手段

（2）穿插叠压

穿插叠压，是指将两个或多个图形相互交叉叠压的色彩表现方法。利用图形的相互穿插叠压，可以增加画面的丰富性、变化性和层次

感。可以穿插一次，也可以穿插多次；可以叠压一层，也可以层层叠压。穿插叠压手段的灵活运用，不仅能让并置排列的画面格局充满生机和活力，还能让画面内容的表现由有限变成无限。但在图形的表现上，一定要有主有次、有大有小，要动静结合、刚柔并济，要相互衬托、相辅相成，这样才能表现秩序构成的形式美感（见图4-12）。

图4-13　叠加颜色，可以产生透明、轻快、透叠的效果

图4-12　穿插叠压，可以增加丰富性、变化性和层次感

（3）交错透叠

交错透叠，是指在图形交叉错落时，将图形重叠部分的颜色变成双方色彩的叠加色的色彩表现方法。当两个透明物体重叠时，重叠部分的颜色就会变成双方色彩的叠加，叠加的颜色大多深于双方色彩。也就是说，在不改变图形形状的前提下，将图形重叠部分的颜色换色，换成另一种深颜色，以凸显重叠效果。在色彩秩序构成中，巧妙地运用交错透叠的表现方法，可以在增加一种色彩层次的同时，还能保持双方图形的完整性、趣味性和现代感，产生透明、轻快和通透的色彩感觉，从而丰富画面视觉形象的表现力（见图4-13）。

课题四创意案例分析

4. 色彩秩序构成要点

（1）秩序建构要灵活

色彩秩序构成虽然对色彩的选择有所限制，但并不反对色彩运用要灵活多变。尤其是在局部图形的表现上，既可以适当地减少渐变的色阶，也可以根据需要增加色阶，还可以改变色彩渐变的方向。渐变色块的边线很少使用直线，可以是等距的曲线，也可以是不等距的波浪线，还可以变成流动、生长、起伏、交错、穿插、分割等状态。总的表现原则是，反对呆板、倡导灵活，拒绝单纯、追求丰富。

（2）形象表现要概括

色彩秩序构成中的图形都是平面化的形象，因此不能追求过于真实的形象。图形或形象的表现，一定要简练、概括、生动，具象的形象一定要经过加工和变形才能使用。要努力让形象变得简洁、舒展和自由自在，在其大小、多少和形状等方面都没有限制。在色彩秩序构成中，色彩秩序的构建和表现始终是第一位的，图形或形象只能处于第二位。如果画面色彩的表现需要形象进行改变，形象就必须进行调整，要因色赋形、因色变形，不能为了表现形象而忽视色彩。

（3）色彩层次要鲜明

一幅优秀的色彩秩序构成，画面一定要具有丰富的层次感（见图4-14）。正因为色彩秩

序构成中的图形或形象都是平面的，所以平面图形或形象的层次感、形式感和律动感的表现，就会变得更加重要。色彩秩序构成的可变性和创造性，具有不可限量的空间。只要创意灵活、构思巧妙，就可以表现任何题材和任何内容。设计师可以利用不同色相的深浅、冷暖、形状、层次、状态以及相互关系，来调整画面效果，使画面内容变得充实而又丰富；也可以利用电脑软件中的各种特殊工具，制作一些特殊效果，以充实画面内容，从而增加色彩秩序构成的现代感和科技感。

图 4-14　利用不同深浅、冷暖、形状等表现画面的层次感

三、课题训练：色彩调和与色彩秩序

训练项目：（1）属性同一构成
（2）混入同一构成
（3）连贯同一构成
（4）半色相秩序构成
（5）全色相秩序构成（课后作业）

教学要求

（1）属性同一构成

按照同色相、同明度、同纯度和无彩色四种调和方法，手绘完成一张 4 个画面的属性同一调和构成。

要求：①在纸面设置 4 个 16 厘米 ×12 厘米大小的长方形，相互间隔为 1 厘米。构想和创造的画面形象没有题材限制，但要源于生活而高于生活。4 个画面要用相同的形象表现，要对生活原型进行简化、变形和艺术加工。要保持画面色块分布的均匀，不要出现过大或过小的色块。每个画面中的形态数量不得少于 10 个。② 4 个画面，分别按照同色相、同明度、同纯度和无彩色四种调和方法涂着颜色。并按照上面是同色相和同明度，下面是同纯度和无彩色的顺序排列。在彩色画面里，提倡自己调配颜色。③每个画面内部颜色限制在 3～5 种，选取的色相不限，但在 4 个画面之间，不能出现雷同的颜色。要在突出色彩调和效果的前提下，巧妙地利用一些色彩对比加强画面效果。纸面规格 A3 大小（见图 4-15～图 4-34）。

（2）混入同一构成

按照混入黑色、混入白色、混入灰色和混入同一彩色四种调和方法，手绘完成一张 4 个画面的混入同一调和构成。

要求：4 个画面，分别按照混入黑色、混入白色、混入灰色和混入同一彩色四种调和方法涂着颜色。并按照上面是混入黑色和混入白色，下面是混入灰色和混入同一彩色的顺序排列。其他具体要求同"属性同一构成"（见图 4-35～图 4-58）。

（3）连贯同一构成

按照勾画黑色、勾画白色、勾画灰色和勾画金色四种勾画边线方法，手绘完成一张 4 个画面的连贯同一调和构成。

要求：4 个画面，分别按照勾画黑色、勾画白色、勾画灰色和勾画金色四种勾画边线的调和方法涂着颜色。并按照上面是勾画黑色和勾画白色，下面是勾画灰色和勾画金色的顺序排列。要注意勾画边线的粗细要适当，

线条也要均匀流畅。其他具体要求同上（见图4-59~图4-82）。

（4）半色相秩序构成

任选24色色相环当中的2/3色相，运用电脑完成一张半色相秩序构成。

要求：①在24色色相环中任选其中2/3色相，注意只能出现两种原色，因此被称为半色相。先在电脑软件photoshop中，新建一个60厘米×60厘米的正方形，并确定一个有意味的主题和较为概括的形象。②将画面形象进行色块分割，采用色块的并置排列、穿插叠压、交错透叠等多样的构成方式构造形象。③要注意背景色的选择，背景色常常决定着画面的主色调，要用背景色色块将原有的底色全覆盖。形象色与背景色要有对比，以凸显画面的情境。画面颜色只能使用24色色相环中的颜色或是相近颜色，不能使用限定范围之外的颜色，要追求形象的美感和主题的耐人寻味。以JPEG格式保存，电子文档上交（见图4-83~图4-106）。

（5）全色相秩序构成（课后作业）

使用24色色相环中的所有色相，运用电脑完成一张全色相秩序构成。

要求：全色相的秩序构成，需要在画面中同时出现三种原色，才能符合命题要求。但在色相的应用比例方面，则是可多可少，可以灵活地运用。也要设定一个主色调，冷色偏多或暖色偏多均可。其他要求同上（见图4-107~图4-130）。

图4-15　属性同一构成　李志华

图4-16　属性同一构成　何鑫

图4-17　属性同一构成　周梓霄

图4-18　属性同一构成　陈豆

图 4-19　属性同一构成　陈紫怡

图 4-20　属性同一构成　石憧洁

图 4-21　属性同一构成　梁振兴

图 4-22　属性同一构成　梁圣婕

图 4-23　属性同一构成　胡安昵

图 4-24　属性同一构成　尹梅琴

图 4-25　属性同一构成　黄蓉

图 4-26　属性同一构成　肖清露

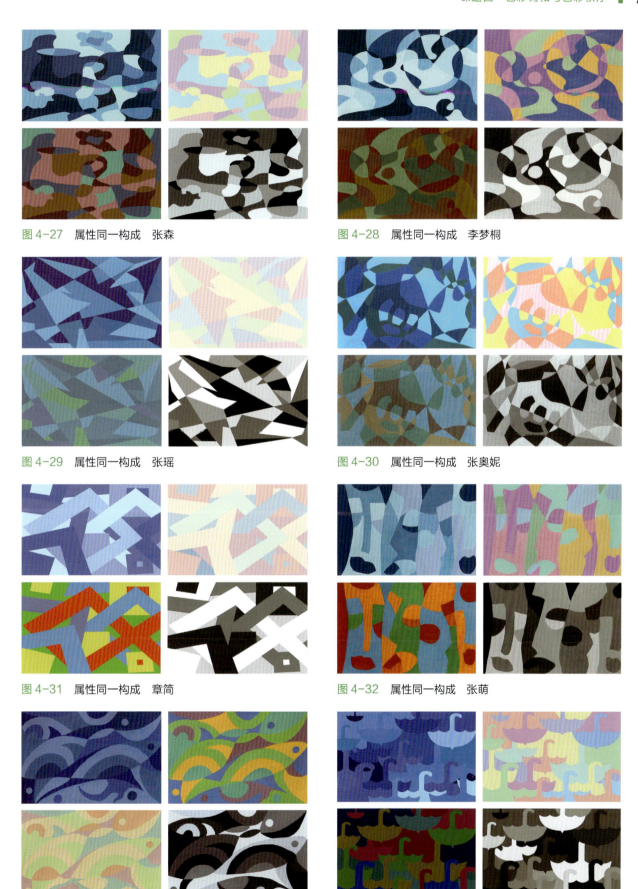

图 4-27　属性同一构成　张森

图 4-28　属性同一构成　李梦桐

图 4-29　属性同一构成　张瑶

图 4-30　属性同一构成　张奥妮

图 4-31　属性同一构成　章简

图 4-32　属性同一构成　张萌

图 4-33　属性同一构成　龚璇

图 4-34　属性同一构成　方希月

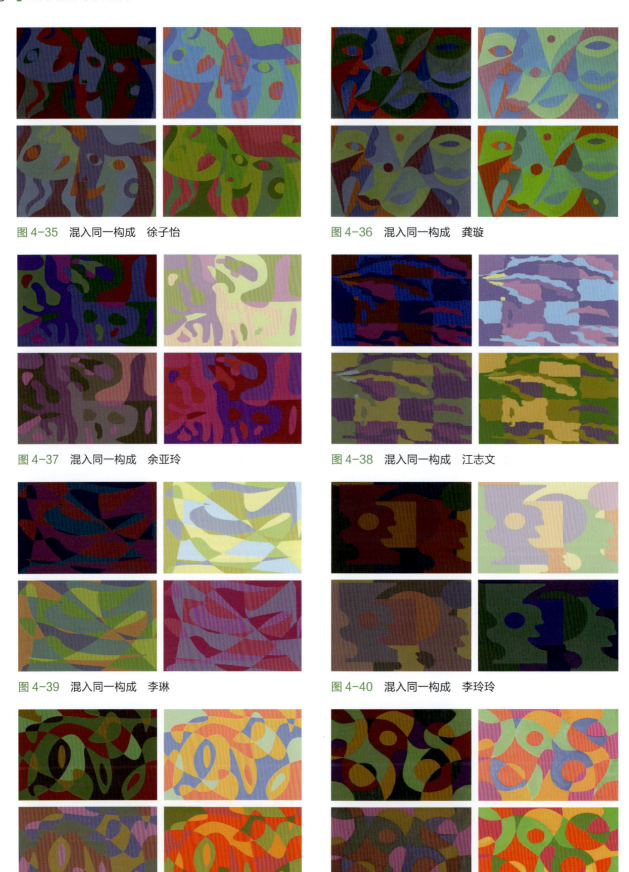

图 4-35　混入同一构成　徐子怡

图 4-36　混入同一构成　龚璇

图 4-37　混入同一构成　余亚玲

图 4-38　混入同一构成　江志文

图 4-39　混入同一构成　李琳

图 4-40　混入同一构成　李玲玲

图 4-41　混入同一构成　周如月

图 4-42　混入同一构成　何鑫

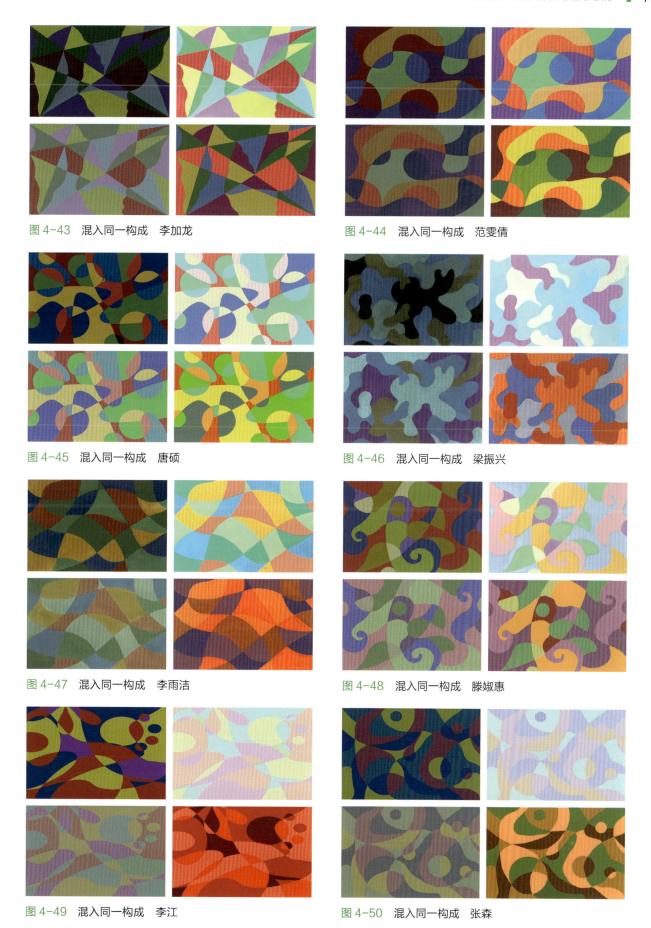

图 4-43　混入同一构成　李加龙

图 4-44　混入同一构成　范雯倩

图 4-45　混入同一构成　唐硕

图 4-46　混入同一构成　梁振兴

图 4-47　混入同一构成　李雨洁

图 4-48　混入同一构成　滕姗惠

图 4-49　混入同一构成　李江

图 4-50　混入同一构成　张淼

图 4-51　混入同一构成　李梦桐

图 4-52　混入同一构成　李志华

图 4-53　混入同一构成　王怡菲

图 4-54　混入同一构成　马飒力

图 4-55　混入同一构成　李亚

图 4-56　混入同一构成　陈慧

图 4-57　混入同一构成　梁圣婕

图 4-58　混入同一构成　程心怡

图 4-59　连贯同一构成　陈姮霓

图 4-60　连贯同一构成　马飒力

图 4-61　连贯同一构成　邵建亚

图 4-62　连贯同一构成　徐子怡

图 4-63　连贯同一构成　梁振兴

图 4-64　连贯同一构成　李梦桐

图 4-65　连贯同一构成　祝晨昕

图 4-66　连贯同一构成　屈星雨

图 4-67　连贯同一构成　胡时乐

图 4-68　连贯同一构成　李子怡

图 4-69　连贯同一构成　龚璇

图 4-70　连贯同一构成　周如月

图 4-71　连贯同一构成　邱慧杰

图 4-72　连贯同一构成　刘焰妮

图 4-73　连贯同一构成　陈紫怡

图 4-74　连贯同一构成　石懂洁

课题四　色彩调和与色彩秩序

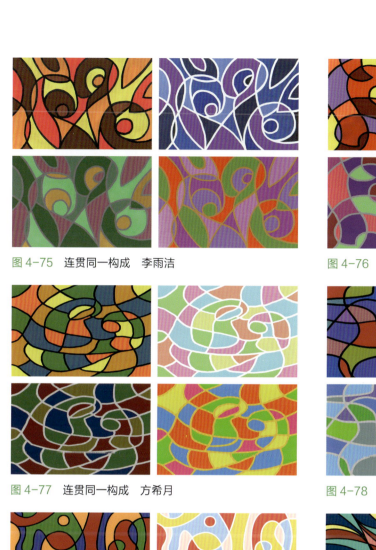

图 4-75　连贯同一构成　李雨洁

图 4-76　连贯同一构成　范雯倩

图 4-77　连贯同一构成　方希月

图 4-78　连贯同一构成　程心怡

图 4-79　连贯同一构成　戴好好

图 4-80　连贯同一构成　黄赟

图 4-81　连贯同一构成　陈慧

图 4-82　连贯同一构成　项远晴

图 4-83　半色相秩序构成　舒昕

图 4-84　半色相秩序构成　徐邦倩

图 4-85　半色相秩序构成　陈子墨

图 4-86　半色相秩序构成　李严姝

图 4-87　半色相秩序构成　符今

图 4-88　半色相秩序构成　奚冠蓉

图 4-89　半色相秩序构成　李成锋

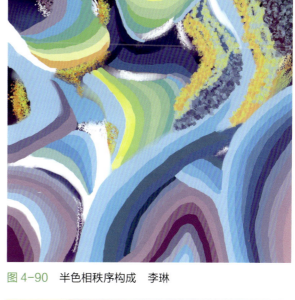
图 4-90　半色相秩序构成　李琳

图 4-91　半色相秩序构成　戴好好

图 4-92　半色相秩序构成　屈星雨

图 4-93　半色相秩序构成　何静

图 4-94　半色相秩序构成　魏宝娜

图 4-95　半色相秩序构成　罗姝影

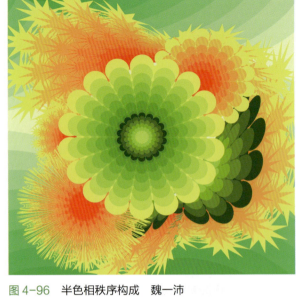

图 4-96　半色相秩序构成　魏一沛

图 4-97　半色相秩序构成　陈智辰

图 4-98　半色相秩序构成　王宁

图 4-99　半色相秩序构成　吕品

图 4-100　半色相秩序构成　张超

课题四 色彩调和与色彩秩序

图 4-101 半色相秩序构成 陶佳

图 4-102 半色相秩序构成 姚运焕

图 4-103 半色相秩序构成 徐萍

图 4-104 半色相秩序构成 乐晓宇

图 4-105 半色相秩序构成 左乔伊

图 4-106 半色相秩序构成 唐博乒

图4-107　全色相秩序构成　金俏俏

图4-108　全色相秩序构成　苏义杭

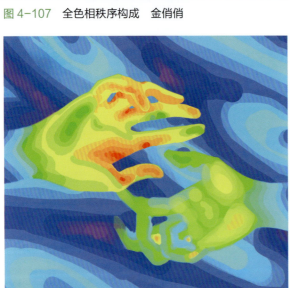

图4-109　全色相秩序构成　束羽芸

图4-110　全色相秩序构成　陈蓝心

图4-111　全色相秩序构成　孟欣然

图4-112　全色相秩序构成　何静

课题四 色彩调和与色彩秩序 | 89

图 4-113　全色相秩序构成　王姿茹

图 4-114　全色相秩序构成　张欣颖

图 4-115　全色相秩序构成　杨思意

图 4-116　全色相秩序构成　林帆

图 4-117　全色相秩序构成　谢育红

图 4-118　全色相秩序构成　朱之渝

图 4-119　全色相秩序构成　刘洋汐

图 4-120　全色相秩序构成　尹梅琴

图 4-121　全色相秩序构成　王栩可

图 4-122　全色相秩序构成　蔡琪

图 4-123　全色相秩序构成　李玲玲

图 4-124　全色相秩序构成　胡欣

图 4-125　全色相秩序构成　何静

图 4-126　全色相秩序构成　夏尔雅

图 4-127　全色相秩序构成　李咪娜

图 4-128　全色相秩序构成　李敏

图 4-129　全色相秩序构成　潘心悦

图 4-130　全色相秩序构成　王晓璐

课题五
色彩重构与情感表现

色彩设计离不开生活，色彩设计离开了生活，就会成为无源之水、无本之木。生活色彩的采集，并不是简单的毫无目的地搜集和提取，它需要经过提炼、重构和再造的艺术加工过程，才能更加深刻地表情达意。情感与主题常常是密切相关的。在情感表现中，主题是灵魂，是统帅。色彩情感一旦拥有了主题，也就具有了社会、文化、精神、时尚或人性等方面的内涵，色彩就不再是一个简单的颜色选择和应用，而被赋予了生命、情感和意义。

一、色彩重构

1. 色彩采集与重构

色彩重构一般包括采集和重构两个过程。"采集"是指对生活原有物象色彩进行观察、搜集和选择的过程。"重构"是指将采集得到的色彩元素进行重组、再造和创新的过程。

对生活原有物象色彩的采集和积累，是重构色彩的前提和基础；重构色彩又是采集色彩的目的和意义。色彩采集和重构虽然不是色彩设计的唯一方法，却是色彩设计极其重要的辅助手段。借助于色彩的采集和重构，可以把生活色彩与设计色彩密切地联系起来，生活也就成了真正意义上设计创作的灵感源泉（见图5-1）。

图5-1　色彩重构可以把生活色彩与设计色彩联系起来

色彩重构中的色彩采集，并不等同于设计师在平时生活中的色彩观察。平时的色彩观察，常常是带着"有色眼镜"去观察生活中的色彩，目的是发现和捕捉生活中的色彩美，具有很强的盲动性、随意性和偶发性。而生活色彩的采集，常常是一种目标指向明确的色彩元素搜集与提取，目的是设计应用，关注的也只是那些符合设计要求的色彩。

色彩采集主要有两种方法：一种是用相机或手机在生活中拍摄图片；另一种是借助于网

络搜集下载所需要的图片。对图片中的色彩效果感到满意之后，还需要利用 Photoshop 等软件中吸管工具的吸色功能，将图片中的色彩按照原有构成比例进行提取，使其转化为可供使用的色彩色标应用于色彩重构。色彩色标颜色的提取，要尊重客观对象，要提取色彩对象中最为感人、最具美感和最有代表性的色彩，以准确传达对象的色彩情调和美感。在每幅图片中都有数不清的色彩，要舍去那些次要的、纯度过低和过于跳跃的色彩，并不是所有色彩都要提取和使用（见图 5-2）。

主要由植物色、土石色、海洋色、动物色、四季色等大类构成。

植物色——花卉、蔬菜、瓜果、草叶、树皮等；

土石色——岩石、矿石、泥土、洞穴、沙漠等；

海洋色——珊瑚、贝壳、虾蟹、水母、绿藻等；

动物色——昆虫、蝴蝶、鸟羽、兽毛、蛇皮等；

四季色——春苗、夏日、秋叶、冬雪。

图 5-2　色彩采集要提取最具美感和最有代表性的色彩

图 5-3　自然色彩，是最为常见和最为丰富的色彩素材

2. 色彩采集的素材

色彩采集的素材遍布生活的方方面面，归纳起来主要有自然色彩、生活色彩和人文色彩三个方面。

（1）自然色彩

自然色彩，是指大自然生态的色彩，也包括一些人工改造的自然景观色彩。自然色彩是生活中最常见和最丰富的色彩素材，随着当下越来越多提倡回归自然的设计思潮出现，人们对自然景观以及自然色彩也越加关注（见图5-3）。在闲暇之余，人们不仅会去风景胜地旅游观光，还会在自己的庭院里栽花种草，甚至在饮食当中也会加入更多的"绿色"。自然色彩

（2）生活色彩

生活色彩，是指生活方方面面的人造物色彩。生活色彩是最贴近人们生活和最容易被忽视的色彩素材（见图 5-4）。生活色彩大多是人造色彩，虽然不如自然色彩那般鬼斧神工、风情万种，但仍然是五光十色、别有洞天。生活中的色彩，必须关注细节，并要有一份轻松愉悦的心境，才能真正领略生活色彩的那般独特的韵致和别样的美感。生活色彩主要由食品色、服饰品色、日用品色、家居环境色、城市环境色、交通工具色等大类构成。

食品色——糖果、糕点、菜肴、饮料、烟酒等；

服饰品色——服装、鞋帽、首饰、眼镜、

纽扣等；

日用品色——餐具、茶具、化妆品、办公用品等；

家居环境色——家具、灯具、窗帘、床上用品等；

城市环境色——建筑、雕塑、橱窗、街道、霓虹灯等；

交通工具色——自行车、摩托车、轿车、公共汽车等。

绘画色——水墨、油画、壁画、岩画、涂鸦等；

异域色——非洲、欧洲、日本、印度、阿拉伯等。

图 5-5　人文色彩，是最令人向往和最不容易被解读的色彩素材

图 5-4　生活色彩，是最贴近生活和最容易被忽视的色彩素材

（3）人文色彩

人文色彩，是指带有浓郁的文化内涵的人工色彩。人文色彩常常是最令人向往和最不容易被解读的色彩素材（见图 5-5）。因为，凡是涉及到人文的因素，就会与各种各样的文化密切相关，如传统文化、民俗文化、异域文化、少数民族风情等，其中既有历史长河的变迁，又有地域文明的差异。其色彩往往带有岁月的沧桑、文化的内涵或原始的图腾，远非色彩本身那般简单。人文色彩主要由传统色、民俗色、绘画色、异域色等大类构成。

传统色——古币、彩陶、漆器、青铜器、古建筑等；

民俗色——泥塑、剪纸、风筝、年画、民族服饰等；

3. 色彩重构的方法

色彩采集是为色彩重构服务的，重构的过程是色彩再创造、再组合和再利用的过程。当那些生活中具有美感和新鲜感的色彩被采集提取之后，就会变成可以

课题五知识点

被设计师采用的色彩元素，它们能否在设计作品中发挥应有的效能，取决于设计师如何把握和如何利用。这就如同一个厨师拿到了上好的食材，但能否做出美味佳肴还取决于他的厨艺水平。

在色彩重构过程中，设计师的创意最为重要。创意是设计的灵魂和生命，也是色彩再创造的思维线索。设计作品的创意，一定要摆脱原有物象形态及内容的束缚，在主题、结构、质感、风格等方面都要脱胎换骨，才能获得新生。也就是说，色彩重构是一种全新立意的艺

术创作活动，设计内容与原有物象的形态已经没有关联，运用的只是经过概括提炼得到的几种色彩元素。这些色彩元素的利用又必须符合全新创意的主题需要。色彩重构，主要有按照比例重构、不按比例重构和按照情调重构三种方法。

（1）按照比例重构

按照比例重构，是指按照原有色彩比例关系制作出色标，并按照原有比例配置和应用色彩的重构方法。按照原有色彩比例制作的色标，一般都把颜色限定在 5～9 种。可以将其中面积最大的一种颜色作为主色；将面积最小的一两种颜色作为点缀色；其余颜色作为搭配色。在设计作品当中，仍然按照原有的色彩比例配置色彩关系，但在形态、位置、结构等方面一定要有变化。一般程序是，先确定主色，再选择搭配色，最后灵活使用点缀色。按照比例重构的特点是，能保持原有色彩特定的情调和氛围，能反映原有色彩关系的面貌和美感（见图 5-6）。

图 5-6 按照比例重构，能反映原有色彩关系的风貌和美感

（2）不按比例重构

不按比例重构，是指将色彩按照比例采集后，不按原有的色彩比例配置和应用色彩的重构方法。不按比例重构色彩，仍然需要使用色标提供的颜色，只是在主色、搭配色和点缀色的选择方面出现了变化。经常是根据设计主题的需要，对色标中的颜色进行调整，重新认定主色、搭配色和点缀色，构建一种新的更能满足需要的色彩比例。调整的结果常常是，原来的某种搭配色变成了主色，原来的主色变成搭配色。不按比例重构的特点是，色彩运用灵活，不受原物象色彩比例的限制，采集的色彩可以多次利用，并能保留原物象的某些色彩感觉和情趣（见图 5-7）。

图 5-7 不按比例重构，可以不受原物象色彩比例的限制

（3）按照情调重构

按照情调重构，是指根据原物象的色彩情境，对原有色彩进行升华和改造，追求色彩情调感觉相似的重构方法。按照情调重构，是色彩源于生活而高于生活的具体体现，强调色彩的神似性而非色彩的一致性。采集提取的色标颜色，仍然是设计色彩的主要来源，但可以不受原有的色彩比例、色彩关系和色彩数量等方面的局限，可以自主增加或是减少色标颜色。该重构方法追求的是色彩的"神似"，并不要求相同，注重的是原有色彩的意境和情调的表现。按照情调重构的特点是，能较好地反映色彩的总体感觉，但也不能过于主观，需要深刻地感受和理解色彩（见图 5-8）。

图 5-8　按照情调重构，强调色彩的神似性而非一致性

4. 色彩重构的要点

（1）色彩采集要客观

色彩采集一定要尊重客观对象，色彩的提取和比例也要准确，才能传达原物象的色彩美。要把色彩对象中最主要、最感人和最具美感的颜色提炼出来，当然适当

色彩重构习题素材

的偏差也是允许的。提炼也意味着要做出取舍，可以舍去一些次要的颜色，保留最具神采的颜色。同一色相的偏深偏浅、偏冷偏暖、偏艳偏灰，常常是体现颜色神采的所在，需要进行细微差异的比较，才能进行取舍。

（2）色彩重构要主观

色彩重构是色彩再创造再利用的过程。在重构过程中，采集到的颜色已经发生了性质的转化，它们已经不属于过去，而是已经成为创意构成全新的原材料。在设计创意表现中，要赋予这些颜色全新的内容、全新的生命和全新的意义，使其发挥全新的作用。此时，设计师的主观能动性和创造性最为重要，要按照创意主题和画面构成的需要来决定色彩的应用，要解决色彩用在哪里、怎样使用等问题。要强调自己的直觉，注重自己的主观感受，这样才能取得良好的色彩效果。

（3）色彩重构重创意

色彩重构最为重要的就是全新的创意，创意不仅强调设计的创新性，而且强调画面意境的表现。意境是指"寓意之境"，常常包括了立意与情境两个方面的内容。只有自己心中的创意与所创造出的情境高度融合，才能让设计作品具有感人的魅力。其中，色彩的作用非常关键，同样的形态、结构和内容，使用不同的色彩就会给人有所差别甚至完全相反的情绪感受。例如，同样的一处景点，春天是花红柳绿，夏天是青枝绿叶，秋天是枫林尽染，冬天又是玉树银花。

二、色彩情感

1. 色彩联想与情感

色彩联想是色彩情感表现的基础和前提，如果没有色彩联想，人们的色彩情感就难以抒发和表现。联想，是人脑中的记忆表象之间迅速建立起联系的能力。色彩联想又是人的联想中一个重要组成部分。人的视觉器官在接受色光刺激时，不仅会去识别这是什么色彩，还会唤起大脑中有关的色彩记忆，并将看到的色彩与过去的视觉经验构成联系，经过分析、判断和想象等心理活动过程，产生新的色彩体验或新的思想认识。

色彩联想的产生，有时是因为看到某种色彩而想起曾经见到或知道的色彩；有时则是通过回忆而想起记忆中的色彩。也就是说，人的色彩联想是建立在过去经验基础之上的。过去的经验，有的来自直接的生活体验，有的来自间接的学习积累。过去的文化知识、生活阅历、技能训练、经验积累等，都可以构成色彩联想的材料。生活积累和设计经验越丰富，色彩的

联想也就越发具有广度和深度。

色彩联想是每个人都具有的能力，尽管色彩联想的过程大多是在无意识之中进行的，但对色彩联想的运用却是一种有意识的、自觉的心理行为。生活中常见的色彩联想，称为自由联想，是一种缺少主观意识控制和约束的联想形式，联想到的事物常常是自由放任而又时常变换方向的。而设计运用的色彩联想，称为限制联想，是一种有目的、有意向的，在主观意识控制之下进行的联想形式。色彩限制联想的过程和结果，不仅会对色彩的想象和灵感的诱发起到促进作用，还可以增加设计思维的灵活性和变通性，有助于设计思维的快速运转和设计构思的不断深化（见图5-9）。

图5-9　色彩联想，可以对色彩想象和灵感诱发起到促进作用

2. 具象联想与抽象联想

色彩联想，一般分为具象联想和抽象联想两种类型。

（1）色彩的具象联想

色彩的具象联想，是指由观看到的色彩直接想象到某一相似的具体物象色彩的联想形式，如看到蓝色想到天空、大海，看到白色想到白云、白雪等。以下是具有共性的色彩具象联想：

红色，联想到火光、鲜血、太阳……
橙色，联想到灯光、柑橘、秋叶……
黄色，联想到光、柠檬、迎春花……
绿色，联想到草地、树叶、禾苗……
蓝色，联想到大海、天空、湖水……
紫色，联想到丁香花、葡萄、茄子……
黑色，联想到夜晚、墨、炭、煤……
白色，联想到白云、白雪、白糖……
灰色，联想到乌云、草木灰、水泥……

（2）色彩的抽象联想

色彩的抽象联想，是指通过观看某一色彩直接想象到某些富于哲理或逻辑性概念的色彩联想形式，如由红色想到热情、革命，由绿色想到春天、生命等。以下是具有共性的色彩抽象联想：

红色，联想到热情、危险、活力……
橙色，联想到温暖、欢喜、嫉妒……
黄色，联想到光明、希望、金贵、宗教……
绿色，联想到和平、安全、生长、新鲜……
蓝色，联想到平静、理智、深邃、梦境……
紫色，联想到优雅、高贵、庄重、神秘……
黑色，联想到严肃、刚健、恐怖、死亡……
白色，联想到纯洁、神圣、干净、葬礼……
灰色，联想到平凡、失意、稳重、谦逊……

色彩的抽象联想，要比具象联想更加复杂并充满变化性。不同国家、不同民族和不同地域的人，会产生不同的抽象联想。同样一种色相，抽象联想常常会因色彩的明度或纯度的变化而变化。如纯正的大红色能让人联想到热情和革命，如果是浅红色则会让人联想到粉饰和暧昧，如果是深红色又会让人联想到血腥和暴力。另外，色彩的抽象联想，不仅会发生在单一色彩上，还常常会发生在多种色彩组合营造的色彩氛围当中。由多种色彩构成的总体的色彩倾向，也同样会让人产生积极的或是消极的不同联想，如快乐的联想、喜庆的联想、痛苦的联想或是神秘的联想等（见图5-10）。

图 5-10　多种鲜艳色彩的涂鸦，会产生欢快、热闹的联想

3. 情感表现的类型

情感表现，分为自然表现与艺术表现两种类型。

情感的自然表现，是指人们与生俱来、不学即会的一些情感表现形式，如痛苦时要流泪，高兴时要发笑，忧郁时要皱眉等。情感自然表现的形成，主要来自生活的体验。初生婴儿的啼哭和微笑，大多来自生理反射活动，这是他的需求未能得到满足或是已经得到满足的一种自然表现。随着幼儿一天天长大，他会发现，自己的行为经常会受到别人的关注，自己的行为能够产生某种效果。例如，他的哭声会引起别人的注意，还会让别人走近他；他的微笑也会引起别人的反应，会让别人同样用微笑回应他。这时，他就会认识到自己行为的含义，从而使自己最初的反射动作，转变为一种表现。也就是说，表现之所以是表现，就在于它成为了实现某种目的的一种手段。生活中，人们用微笑、握手和鼓掌表示欢迎，用横眉、冷目和握拳表示不欢迎，也都是内心情感的一种外在的自然表现。

情感的艺术表现，是指人们利用某一种艺术媒介借物抒情的情感表现形式，如文学著作、流行歌曲、舞蹈表演等。艺术家在表现一种情感时，并不像普通人那样会不由自主地直接发泄，而是首先进入想象境界，将情感转化为一种意象，如一个画面、一个造型或一种情景等，并以某种媒介（绘画、雕塑、诗歌、音乐、电影、舞蹈等）体现出来，以唤起观众同样的情感，让艺术家和观众的内心情感得到宣泄和缓解，同时还能得到美的感染和享受。另外，情感的艺术表现常常具有模糊性。艺术家或设计师并不能预先知道自己具有怎样的情感，然后再去寻找一个合适的意象，他们的情感与意象往往是一起出现的。意象的确定过程也是对自我情感的认定和发现的过程，只有确定了以何种意象表现自己的内心状态，才能真正与内心情感相洽。也就是说，情感的艺术表现，是一个内在情感得到"明朗化""外在化"的过程。从表面上看，艺术家或是设计师只是在表现某一画面或某一情景，而实际上，他们就是在表达自己的情感，或是对内心情感进行的一次明晰、发现和对话。

人的情感具有两极性，积极的情感与消极的情感，常常是成双成对相互对应的。由此，人们才能通过两者的比较，更加准确地判断情感表现的强度，引发情感的共鸣。在情感表现中，快乐与悲伤、愉悦与忧郁是最常见的两对情感表现形式。快乐与悲伤的情感，是强度偏大，内容较为明确单纯的情感表现；愉悦与忧郁的情感，是强度偏小，内容较为微妙复杂的情感表现。

（1）快乐与悲伤的情感

快乐与悲伤的情感表现，是人的高兴与不高兴的情感状态，情感的表现大多直白、单纯和明确。色彩效果与色彩的色相、明度、纯度、冷暖、对比强度以及生活感受具有关联，明度、纯度和冷暖的作用较为明显。在明度和纯度方面，明度和纯度都偏高、偏暖的颜色，大多具有快乐感；明度和纯度都偏低、偏冷的颜色，大多具有悲伤感。在对比强度方面，强对比色调有快乐感；弱对比色调具有悲伤感。在生活感受方面，较为明快、鲜亮而艳丽的色调具有快乐感；较为深沉、

昏暗而混浊的色调具有悲伤感。中性色在其中又会起到推波助澜的作用,灰色能使悲伤情绪加重;黑色和白色能使快乐气氛加强(见图 5-11)。

图 5-11　快乐与悲伤的主题,明度、纯度和冷暖都会起作用

(2)愉悦与忧郁的情感

愉悦与忧郁的情感,是人的愉快与不愉快的情绪状态。情绪的表现大多模糊、复杂和瞬时多变。色彩效果与色彩的色相、明度、纯度、冷暖、对比强度以及生活感受具有关联,色彩效果与色彩的含灰成分、明暗对比以及色彩的肌理效果具有关联,其中色彩灰色成分的作用最为明显。在含灰成分方面,灰色成分偏少的颜色大多趋向于愉悦感;灰色成分偏多的颜色大多趋向于忧郁感。在明度对比方面,对比偏强的颜色具有愉悦感;对比偏弱的颜色具有忧郁感。在肌理效果方面,未带肌理的明快颜色具有愉悦感;带有肌理的含混颜色具有忧郁感(见图 5-12)。

图 5-12　愉悦与忧郁的主题,色彩纯度特性的作用最为明显

4. 情感表现的方法

色彩只是一种物理现象,色彩本身并没有情感。人们之所以能够感知色彩的情感,是因为人们长期生活在一个充满色彩的世界里,积累了许多色彩方面的视觉经验。一旦内心的知觉经验与外在的色彩刺激发生碰撞时,就会产生色彩联想,并在心理引发某种积极的或是消极的情绪和情感。

色彩情感,是指人对色彩是否符合自己内心需要所产生的态度的体验。色彩情感具有肯定和否定的两极性基本特征,肯定性的情感带有积极的因素,可以产生积极的态度;否定性的情感带有消极的因素,可以产生消极的态度。色彩的情感表现,是以人的知觉经验和色彩联想为基础,借助于不同色彩的色相、明度、纯度、冷暖、形状、面积等方面的变化以及相互关系的构成,表现人内心的喜怒哀乐和悲欢离合。色彩的情感表现,主要是从色相、明度、纯度和对比四个方面进行思考。

(1)由色相确定基调

不同的色相会产生不同的联想,不同的联想又会具有不同的情感意义。情感表现,首先触及的往往是一些情感或是情绪方面的概念,如快乐或痛苦、适意或感伤、喜爱或厌恶等,随即就会联想到与之相应的某一种色相。一般规律是,偏暖色相大多积极、热情;偏冷色相大多消极、冷漠。主色色相一旦确定,就会成为情感表现的色彩意象,并决定着情感表现的色彩情调。但也要懂得,任何一种色相都会具有情感的多面性,如红色的活泼、热情、欢乐是它积极的一面;动荡、血腥、危险是它消极的一面。几乎所有色相都具有这样的多面性,都不是单一的。需要细致地体会、区分和把握,才不会走向反面(见图 5-13)。

图5-13 情感表现的主色，决定着情感表现的主要色彩倾向

（2）由明度表示强度

色彩的情感表现，关键在于色彩的变化性。一些主要色彩的构成因素改变了，情感就会随之改变。尤其是在色彩的明度方面，色彩明度的深浅变化，往往可以表示出情感的强度。色彩的明度变化，一方面是指同一色相的深浅不同，情感表现的强度也不同，如同为绿色，选择浅绿、中绿或深绿等。另一方面是指将某一种色相混入黑色或白色，也能使情感表现的强度发生改变。如红色混入黑色，红色原有的热情就会降低而变得沉稳；混入白色，红色也会由热情转变为冷淡或是孤傲。一般规律是，明度偏向中等，情感清晰强烈；明度偏高或偏低，情感就会模糊不清。

（3）由纯度表明态度

高纯度的色彩，大多具有明确的情感态度，色彩纯度越高，所表现出的情感态度也就越强硬。反之，低纯度的色彩，大多具有温和的情感态度，色彩纯度越低，所表现出的情感态度也就越含混。中等纯度的色彩，所表现出的情感态度也常常是中庸的。同时，利用色彩的纯度变化，还可以增加色彩情感的丰富性、微妙感等。

（4）由对比表达程度

在色彩情感表现中，对比常常是多方面的，既包括色彩的色相、明度、纯度、冷暖等对比，也包括形态的形状、状态、面积、形象等对比。对比越强烈，情感的表现就越有激情，画面效果也就越欢快、跳跃和刺激；对比越柔弱，情感的表现就越发淡漠，画面效果也就越宁静、平和和沉稳。同时，利用不同的对比效果，可以表现色彩情感的多面性和变化性，抒发自己内心的丰富情感。

5. 情感表现的要点

（1）色彩选择要有情感

情感表现中的色彩选择，常常只是一种下意识的动作或行为。设计师的一些色彩选择可能就体现了设计师当时的心境和兴趣所在。或许人们会觉得，设计师

色彩情感习题素材

只是随便地涂抹了一下，这样的色彩还可以画出很多。但在随意涂抹的众多色彩中，为什么偏偏选择了这种色彩或是这种色调？原因就是，这种色彩或色调与设计师此刻的情绪或心境情投意合，能够确切表达设计师的内心感受，而人的感受就是人的情感体验。人的内心感受越强烈，对应色彩的选择就会越明确、越肯定。

（2）整体效果要有情调

若想让自己的作品以情感人，就必须对色彩要素按照情感表现的总体需要做出取舍，并把它们有机组合构成一个视觉整体。这样，才能营造一个特定的色彩情调，为观众提供一个具备观赏性和想象力的情境，观众由此获得的感受会比从零散色彩中得到的更多。按照格式塔心理学的观点，整体不是各个部分的简单相加，而是整体大于部分之和。整体之所以大于部分之和，就在于一个有机整体能够把情、理、形、神等各种艺术效果体现出来，从而产生一

种完整的情感氛围和精神体验。同时，还能让人感悟到设计师所持有的情感态度和追求的情境效果。

（3）色彩关系要有情趣

由于人的情感具有丰富性和复杂性，也就要求色彩的情感表现不能过于简单，否则色彩情感的表现就难以丰满和充分。各种色彩单独出现时，拥有的只是情感的单纯意义，只有运用多种不同色彩的组合和对比，利用色彩之间的相互关系，才能表现人的悲喜交加、百感交集。色彩组合有两种或两种以上的多色组合，色彩对比也有色相、明度、纯度、冷暖等多个方面，每个方面又有弱、中、强不同的对比效果。当把这些不同的组合和对比，按照对比与统一的形式法则进行构成时，也就形成了为数众多、程度不同的情趣体验。

三、主题表现

1. 色彩主题与构成

"主题"一词源于德国，最初是音乐术语，指乐曲中最具特征并处于优越地位的那一段旋律，即主旋律。它表现的是一个完整的音乐思想，是乐曲的核心。后

色彩主题表现习题素材

来，主题一词被广泛用于文学艺术的创作中，是指作品的中心思想。主题在文学和艺术作品中的地位十分重要，是艺术作品表现的核心、灵魂和思想内涵，往往决定了作品质量的高低和价值的大小。

在设计创作中，主题与标题很容易混淆。主题与标题，前者是作品内在的灵魂；后者是用文字标注的名称。两者之间，既相互关联，又各有所指。主题与标题的内容，有时是合一的，有时则是分离的。两者合一时，标题就是主题；两者分离时，标题只是理解主题的线索，两者是相辅相成、相映成趣的组合关系。

色彩主题对于设计具有极其重要的意义。在商品营销中，一句"钻石恒久远，一颗永流传"的广告语，就能让全世界的新娘心驰神往。因为，钻石一旦拥有了主题，也就具有了社会、文化、精神、时尚等方面的内涵，钻石就不再是一个简单的石头，而被赋予了生命、情感和意义。色彩构成中的主题也是如此，有了主题画面也就具有了灵魂和意义。同时，它还是设计师对生活的一种认识、理解和看法，也包含了设计师的理想、态度和情趣（见图5-14）。

图5-14 钻石拥有了主题，就具有了社会、文化、精神等内涵

2. 色彩主题的产生

色彩主题，是作品表现的核心和灵魂。任何一幅设计作品，如果没有一个表现的核心，就如同是一盘散落的珍珠，难以成为一件真正的艺术珍品。色彩主题的产生，也称为立意，是指艺术创作的意念形成过程。从心理学角度理解，艺术创作苦思冥想的意象，常常包含了"意"和"象"两层含义。是主体之"意"与客体之"象"双向运动的一种心理现象。意象是无形的、富于创造力的"意"，找到了有形的、

富有表现力的"象",于是抽象的"意"与具体的"象"结合就产生了意象。如"饥饿"是一种"意",它在人的内心浮现之后,就会去寻找一些可以吃的"象",那些可以吃的食物形象在人的心里一旦涌现,也就形成了意象。

意象在人们内心的浮现和形成,一般不会只有一个,常常会有很多个。在众多意象当中,人们具体选择哪一个和不选择哪一个,都会带有很强的个人偏爱和情感态度。就一般人看来,确定哪一个色彩主题只是信手拈来,选择什么内容也很偶然,谈不上具有怎样的意义。但如果仔细去分析就会发现,色彩主题的产生,往往体现了设计师对客观事物的主观认识、理解和评价。也就是说,主题既是生活暗示给设计师的一种思想,又是设计师对色彩内涵的一种独特理解和诠释。色彩主题一般具有以下四个方面的特征。

(1)主题具有客观性

主题并不是凭空产生的,大多来源于客观世界,是设计师从观察生活和生活经验的积累中得到的。那么,人对生活了解有多少,主题的选择范围也就有多大。生活既有快乐和美好,也有忧伤和烦恼(见图5-15)。

图5-15 色彩主题大多来源于客观,是设计师观察生活所得

(2)主题具有主观性

主题常常带有个人的主观感情色彩。任何事物都有两面性,由于人观察事物的角度不同、经历不一,所以人们对事物的看法也就各不相同。一个人如果长期生活在阴影里,他对这个世界的看法就容易以偏概全;如果长期沐浴在阳光下,他对这个世界的看法也会如阳光般灿烂。

(3)主题具有观念性

主题是观念形态由感性上升到理性的产物。人的观念,是在长期的生活积累和社会实践中形成的,是对事物总体、综合的理解和认识。人的观念一旦形成,就会对新事物的判断产生影响,甚至会成为人的行为准则。人的观念有新旧之分,主题的选择常常能够反映作者观念的新与旧。

(4)主题具有时代性

主题都会带有时代的某些特征,都会自觉或不自觉地表现某个时期人们所推崇的生活方式、审美趣味和精神诉求。人们自身认识事物的历史性和不同阶段的局限性,就决定了人们的认识总是难以摆脱时代的束缚。同时,人们也时常会有落后于时代的观念存在。作为设计师,则需要不断学习,跟上时代发展的脚步。

3. 主题表现的类型

色彩主题的表现,常常与人的感觉、知觉、联想、心境、情感等因素息息相关。无论色彩主题的确定是出于怎样的动机、心态和目的,都会流露出一种人生价值和人生态度。要么是一种肯定的、积极的和乐观向上的精神;要么是一种否定的、消极的或含混模糊的情绪。

一个出色的色彩主题,常常是充满灵性魅力的、富于色彩情趣的和能够唤起人们共鸣的。这样的主题不仅能够让人记忆深刻,还能够诱发人们许多美妙的联想和遐思。无论是个人的小情趣、小感伤,还是愤世嫉俗、忧国忧民,只要是来自生活中的真情实感和对生活的有感而发,色彩就会具有感染人的力量。

课题五 色彩重构与情感表现

色彩主题的构成与表现，如果只是单独出现，常常会因为缺少比较而难辨差异，更难以让观看者领略色彩主题的独特魅力。因此，最好的方法就是将两种内容相反的色彩主题并列展示，通过相互比较彰显各自别样的美。较为常见的色彩主题，主要有平静与动荡、甜美与苦涩两种类型。

（1）平静与动荡的主题

平静与动荡的主题，主要倾向于人的性格取向及生活态度方面的色彩表现。色彩效果与色相、明度、纯度、冷暖、对比强度及表现手段都有关联，其中色彩冷暖感觉的作用最为明显。在色相方面，偏冷的蓝、蓝紫和蓝绿等颜色，以及黑白灰中性色都具有平静感；偏暖的红、橙、黄等颜色，都具有动荡感。在明度方面，低明度颜色具有平静感；高明度颜色具有动荡感。在纯度方面，低纯度颜色具有平静感；高纯度颜色具有动荡感。在对比方面，弱对比的色调具有平静感；强对比的色调具有动荡感。在表现手段方面，平涂的、边缘整齐的色块具有平静感；不平涂的、边缘不规整的色块具有动荡感（见图5-16）。

图5-16 平静与动荡的主题，色彩冷暖感觉的作用最为明显

（2）甜美与苦涩的主题

甜美与苦涩的主题，主要倾向于人的知觉及生活体验方面的色彩表现。色彩效果与色彩的明度、纯度、冷暖、生活体验等都具有关联，其中色彩明度和纯度特性常常会同时发挥作用。在明度和纯度方面，明度偏高而纯度偏低的颜色，大多趋向于甜美感；明度和纯度都偏低的颜色，大多倾向于苦涩感。在冷暖感觉方面，偏暖的颜色，具有甜美感；偏冷的颜色，具有苦涩感。在生活感受方面，凡是与糖果、甜点和美食相关的颜色，具有甜美感；凡是与中药、咸菜或是腐烂物相关的颜色，具有苦涩感（见图5-17）。

图5-17 甜美与苦涩的主题，色彩明度和纯度同时起作用

4. 主题表现的要点

（1）主题相同态度不同

就如同人们对待其他事物的态度一样，同样的一个色彩主题，人们观察事物的视角、立场和观点不同，所持有的态度也就不尽相同。尤其是对待艺术作品，

课题五创意案例分析

评价标准的本身就带有一定的灵活性、模糊性和不确定性。这也正是艺术创作的独特魅力所在，如果将美都归拢为一种样式，那么艺术也就不会成为艺术，美也就不会成为真正的美。尽管如此，对色彩主题表现的评价仍然具有五项标准：①色彩主题明确，立意新颖；②色彩运用准确，内容充实；③色彩关系清晰，效果

和谐；④形态特色鲜明，画面完整；⑤表现手法独特，制作精良。

（2）态度相同表现不同

即便是面对同一色彩主题，人们也都持有积极的态度，但在具体的表现方面仍然会存在差异性。以流行歌曲为例，如果面对的是一个浪漫的爱情主题，人们会从生活的方方面面去汲取创作的素材，会从不同角度去编写充满诗情画意的故事，从而抒发情怀和赞美爱情，如思念、怀念、留恋、回忆、向往、渴望、追求、祝愿等。但无论是流行歌曲，还是设计作品，都要强调时代感和完成度，才能让内容具有打动人和感染人的魅力。"时代感"是指要符合现代人的审美情趣、生活观念和精神诉求，要具有时代的气息、生机和活力。"完成度"是指作品内容表现的完成程度。要充分利用各种构成要素创造生动和鲜活的作品，要努力做到适当、适度。

（3）色彩相同手法不同

色彩主题的表现，根据主题的情境需要来选择和运用色彩是最为重要的表现内容。除此之外，采用什么样的表现手法也同样重要。如色块平涂、色块透叠、勾画边线、边缘不整齐等，都会给人不同的视觉感受。就色块平涂而言，能够将颜色涂着均匀，可以充分展现水粉色独有的色彩魅力，这是经过色彩构成的训练应该具备的专业能力。然而，如果不管是什么样的色彩主题，都采用色块平涂的方式，得到的画面效果也会是单调和乏味的。因此，可以尝试运用颜色的各种不平涂效果，如喷绘效果、流淌效果、笔触效果、飞白效果、肌理效果等。不同的色彩表现手法，可以增加色彩的表现力，这样才能创作出更加符合主题情境需要的具有个性魅力的色彩。

四、课题训练：色彩重构与情感表现

训练项目：（1）色彩采集构成
　　　　　（2）色彩重构构成
　　　　　（3）快乐与悲伤情感表达
　　　　　（4）愉悦与忧郁情感表达
　　　　　（5）色彩主题表现（命题创作）

教学要求

（1）色彩采集构成

采集图片当中的色彩，用电脑制作色标并用色标颜色完成一张色彩采集构成。

要求：①在网上搜集下载富于色彩美感的自然风情图片，如植物色、土石色、海洋色等，选定一张作为色彩采集的样本。②将图片放入电脑页面，对图片的色彩进行分析和采集，按照原有色彩比例关系制作一个长条状色标。色标颜色限定在6～8种，由主色、搭配色和点缀色构成。可用Photoshop软件的吸管功能选色。③依据色标标注的色彩关系，进行色彩联想，自拟一个与图片内容毫无关联的主题，重新构成一幅全新意义的画面形象。画面为长方形，画面配色要严格按照色标颜色和比例使用。最后，用电脑将图片、色标和重构画面3部分内容，合成为一个画面，页面规格为A3大小。JPEG格式保存，电子文档上交（见图5-18～图5-41）。

（2）色彩重构构成

在图片色彩采集的基础上，用电脑绘制完成一张色彩重构构成。

要求：①在网上搜集下载富于色彩美感的生活色彩图片，如食品色、日用品色、家居环境色等，选定一张作为色彩采集的样本。②将图片放入电脑页面，按照原有色彩比例关系制作色标。自拟1个与图片内容毫无关联的主题，重构1幅全新意义的画面形象。画面为正

方形，画面配色要严格按照色标颜色和比例使用。重构形象表现手法不限，形式不限，要具有色彩美感。③新建一个正方形画面，复制刚刚完成的重构构成，进行9次粘贴，按照九宫格形式摆放，构成一个四方连续图案纹样。最后，用电脑将图片、色标、重构画面和图案纹样4部分内容，合成为一个画面，页面规格为A3大小。JPEG格式保存，电子文档上交（见图5-42～图5-65）。

（3）快乐与悲伤情感表达

按照自己的真情实感，用电脑完成一张"欢乐与悲伤"情感的色彩表达。

要求：①教师在课堂上播放欢乐和悲伤的乐曲各1首，学生根据自己对曲调的理解和感受，运用恰当的图形形象和准确的色彩语言，表达自己的内心情感。②采用电脑制作，要设定2个相同大小的长方形画面，分别表现欢乐与悲伤2种不同的情境。按照主色、搭配色、点缀色构成的色彩关系进行色彩搭配，颜色可以任选，但每个画面不要超过7种颜色。2个画面采用的表现方法、颜色、形态、立意等均不能相同。③情感表达要细腻、真切和准确。色彩表现要有层次感、韵律感和和谐美。画面形象要浪漫抒情，充满诗情画意。页面规格为A3大小，JPEG格式保存，电子文档上交（见图5-66～图5-89）。

（4）愉悦与忧郁情感表达

按照自己的生活体验，用电脑完成一张"愉悦与忧郁"情感的色彩表达。

要求：学生自己寻找与愉悦、忧郁命题相符的2首乐曲，仔细聆听和细心体会。根据自己对两种不同情感的理解和感受，运用色彩语言抒发自己的内心情感。"愉悦与忧郁"的色彩情感表达，在色调感觉、对比强度和表现手段等方面，与"欢乐与悲伤"的表现要有明显区别，表达要更加细腻、含蓄和委婉。其他要求同（3）（见图5-90～图5-113）。

（5）色彩主题表现（命题创作）

教师在"平静与动荡""甜美与苦涩"命题中任选其一。学生根据这一命题，运用手绘的表现方法，完成一张2个画面的色彩主题创作表现（教师也可以在"陆地与海洋""春天与秋日""繁荣与荒凉""光明与阴暗"或"现实与梦想"等主题中挑选命题）。

要求：①根据自己对命题的理解，构想2个紧扣主题的画面形象，并根据主题情境进行色彩的想象、创造和表现。②设定2个相同大小的长方形画面，分别表现2种不同的主题情境。按照主色、搭配色、点缀色构成的色彩关系进行色彩搭配。颜色数量不限，表现手法不限，表现形式不限。2个画面采用的表现方法、颜色、形态、立意等均不能相同。③自拟两个小标题，字数各在1～7个字之间。画面内容要丰富、充实和具有表现力。具象形必须经过变形才能使用。要注意画面情境、色彩色调和色彩美感的表现。画面规格为A3大小，完成时间为4课时（见图5-114～图5-161）。

图 5-18　色彩采集构成　陈慧

图 5-19　色彩采集构成　唐月

图 5-20　色彩采集构成　黄海鸥

图 5-21　色彩采集构成　廖佳

图 5-22　色彩采集构成　滕淑惠

图 5-23　色彩采集构成　林安琪

图 5-24　色彩采集构成　孙雪楠

图 5-25　色彩采集构成　喻声扬

课题五 色彩重构与情感表现 107

图 5-26　色彩采集构成　唐硕

图 5-27　色彩采集构成　李亚

图 5-28　色彩采集构成　唐堉鑫

图 5-29　色彩采集构成　沈蓉

图 5-30　色彩采集构成　徐子怡

图 5-31　色彩采集构成　戴舒啸

图 5-32　色彩采集构成　岳姝彤

图 5-33　色彩采集构成　唐硕

图 5-34　色彩采集构成　贾飞龙

图 5-35　色彩采集构成　梁振兴

图 5-36　色彩采集构成　陈智辰

图 5-37　色彩采集构成　张颖

图 5-38　色彩采集构成　夏尔雅

图 5-39　色彩采集构成　於乐怡

图 5-40　色彩采集构成　祝晨昕

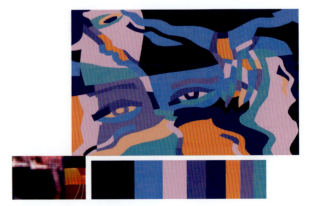

图 5-41　色彩采集构成　魏俊

课题五　色彩重构与情感表现　　109

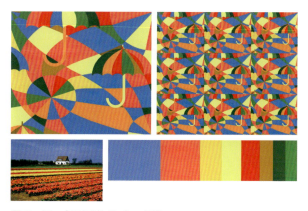

图 5-42　色彩重构构成　卓悦

图 5-43　色彩重构构成　陈紫怡

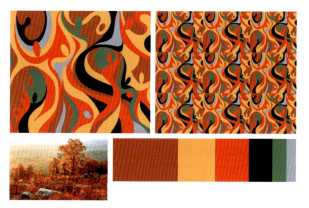

图 5-44　色彩重构构成　孙雅囡

图 5-45　色彩重构构成　李雨默

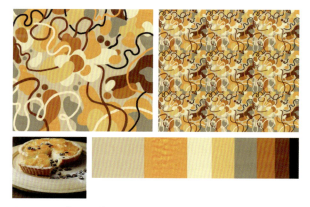

图 5-46　色彩重构构成　王姿茹

图 5-47　色彩重构构成　徐晨阳

图 5-48　色彩重构构成　张佳怡

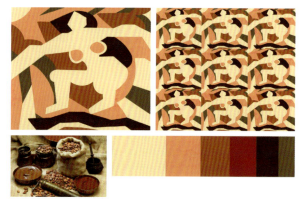

图 5-49　色彩重构构成　徐邦倩

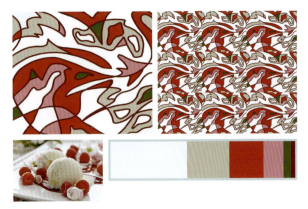

图 5-50　色彩重构构成　陈思琪

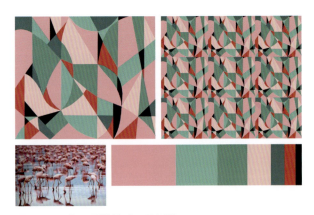

图 5-51　色彩重构构成　陈鸿涛

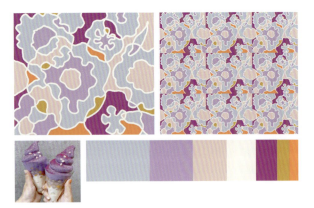

图 5-52　色彩重构构成　章简

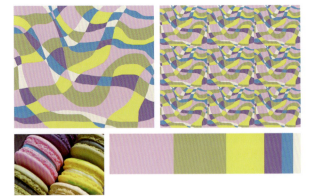

图 5-53　色彩重构构成　孟欣然

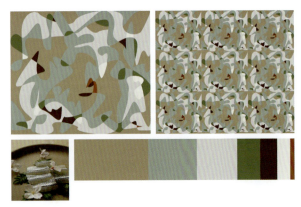

图 5-54　色彩重构构成　张欣颖

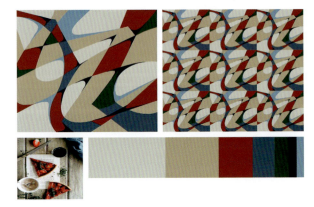

图 5-55　色彩重构构成　陈蓝心

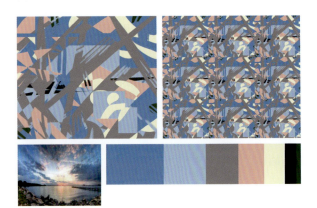

图 5-56　色彩重构构成　蒋雨萌

图 5-57　色彩重构构成　孙祎兰

课题五　色彩重构与情感表现

图 5-58　色彩重构构成　陈紫怡

图 5-59　色彩重构构成　叶轲

图 5-60　色彩重构构成　李梦桐

图 5-61　色彩重构构成　杨晶晶

图 5-62　色彩重构构成　徐子怡

图 5-63　色彩重构构成　徐子怡

图 5-64　色彩重构构成　许熠晗

图 5-65　色彩重构构成　李成锋

图 5-66　快乐与悲伤情感表达　许熠晗　　　　图 5-67　快乐与悲伤情感表达　范雯倩

图 5-68　快乐与悲伤情感表达　何鑫　　　　图 5-69　快乐与悲伤情感表达　李子怡

图 5-70　快乐与悲伤情感表达　龚璇　　　　图 5-71　快乐与悲伤情感表达　王怡然

图 5-72　快乐与悲伤情感表达　胡时乐　　　　图 5-73　快乐与悲伤情感表达　方希月

课题五 色彩重构与情感表现 113

图 5-74　快乐与悲伤情感表达　杨思意

图 5-75　快乐与悲伤情感表达　冯思慧

图 5-76　快乐与悲伤情感表达　梁振兴

图 5-77　快乐与悲伤情感表达　於乐怡

图 5-78　快乐与悲伤情感表达　钱丹华

图 5-79　快乐与悲伤情感表达　周天祺

图 5-80　快乐与悲伤情感表达　周姚

图 5-81　快乐与悲伤情感表达　付居娴

图 5-82　快乐与悲伤情感表达　徐晨阳

图 5-83　快乐与悲伤情感表达　龙嘉男

图 5-84　快乐与悲伤情感表达　陈蓝心

 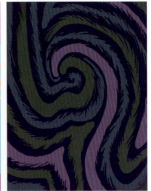

图 5-85　快乐与悲伤情感表达　潘心悦

图 5-86　快乐与悲伤情感表达　陈璐

图 5-87　快乐与悲伤情感表达　戴好好

图 5-88　快乐与悲伤情感表达　吴姝艺

图 5-89　快乐与悲伤情感表达　李严姝

课题五 色彩重构与情感表现

图 5-90　愉悦与忧郁情感表达　沈馨铃　　　　　　　图 5-91　愉悦与忧郁情感表达　林心悦

图 5-92　愉悦与忧郁情感表达　郑缘缘　　　　　　　图 5-93　愉悦与忧郁情感表达　龙嘉男

图 5-94　愉悦与忧郁情感表达　吴姝艺　　　　　　　图 5-95　愉悦与忧郁情感表达　赵靖

图 5-96　愉悦与忧郁情感表达　冯思慧　　　　　　　图 5-97　愉悦与忧郁情感表达　刘焰妮

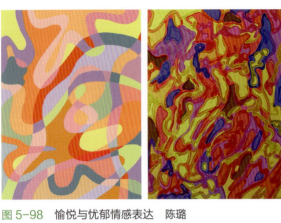
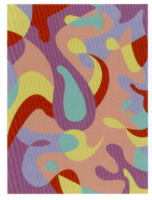

图 5-98　愉悦与忧郁情感表达　陈璐　　　　　　图 5-99　愉悦与忧郁情感表达　戴好好

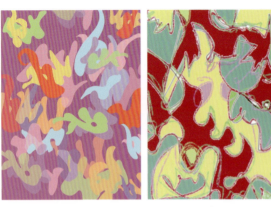
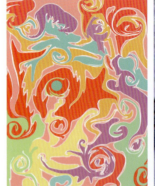

图 5-100　愉悦与忧郁情感表达　李子怡　　　　图 5-101　愉悦与忧郁情感表达　余祖芊

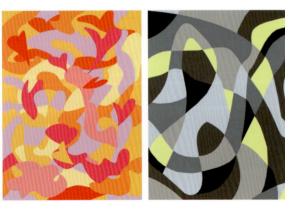
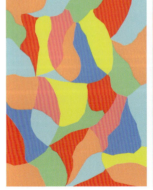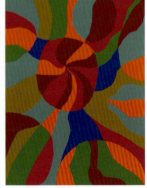

图 5-102　愉悦与忧郁情感表达　付居娴　　　　图 5-103　愉悦与忧郁情感表达　吴淼淼

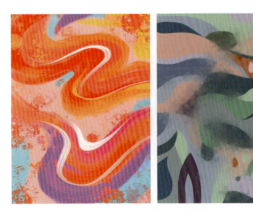
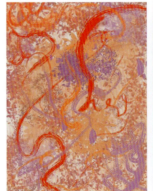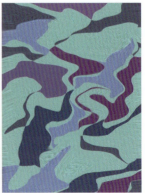

图 5-104　愉悦与忧郁情感表达　顾怡琳　　　　图 5-105　愉悦与忧郁情感表达　王家伟

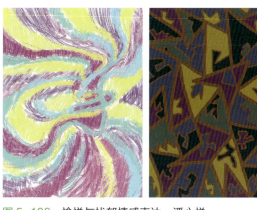
图 5-106 愉悦与忧郁情感表达　潘心悦

图 5-107 愉悦与忧郁情感表达　舒昕

图 5-108 愉悦与忧郁情感表达　王简洁

图 5-109 愉悦与忧郁情感表达　尹欣洁

图 5-110 愉悦与忧郁情感表达　程心怡

图 5-111 愉悦与忧郁情感表达　俞越

图 5-112 愉悦与忧郁情感表达　章简

图 5-113 愉悦与忧郁情感表达　胡时乐

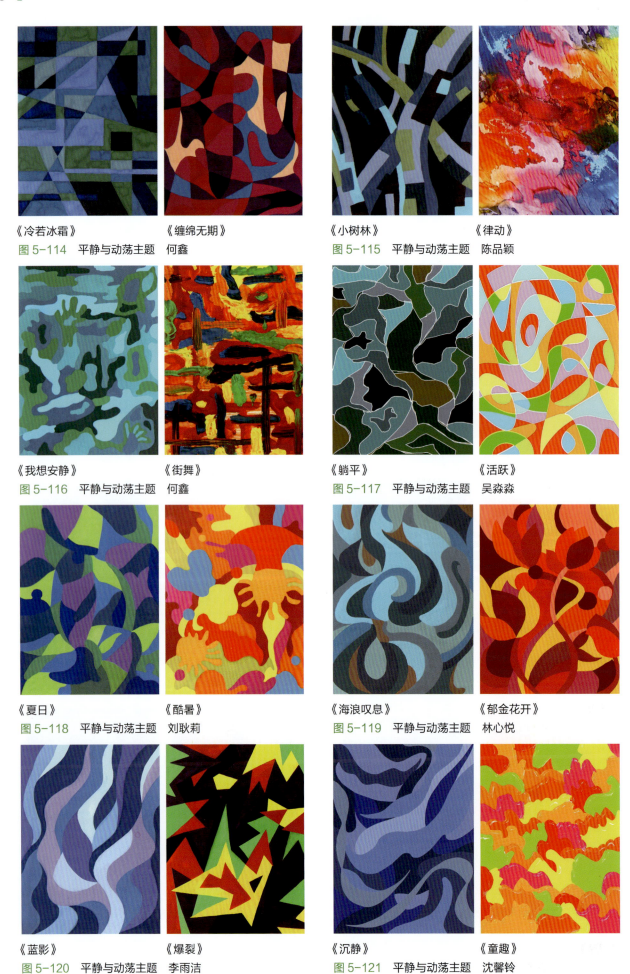

《冷若冰霜》　　　　　《缠绵无期》
图 5-114　平静与动荡主题　何鑫

《小树林》　　　　　《律动》
图 5-115　平静与动荡主题　陈品颖

《我想安静》　　　　　《街舞》
图 5-116　平静与动荡主题　何鑫

《躺平》　　　　　《活跃》
图 5-117　平静与动荡主题　吴淼淼

《夏日》　　　　　《酷暑》
图 5-118　平静与动荡主题　刘耿莉

《海浪叹息》　　　　　《郁金花开》
图 5-119　平静与动荡主题　林心悦

《蓝影》　　　　　《爆裂》
图 5-120　平静与动荡主题　李雨洁

《沉静》　　　　　《童趣》
图 5-121　平静与动荡主题　沈馨铃

课题五 色彩重构与情感表现

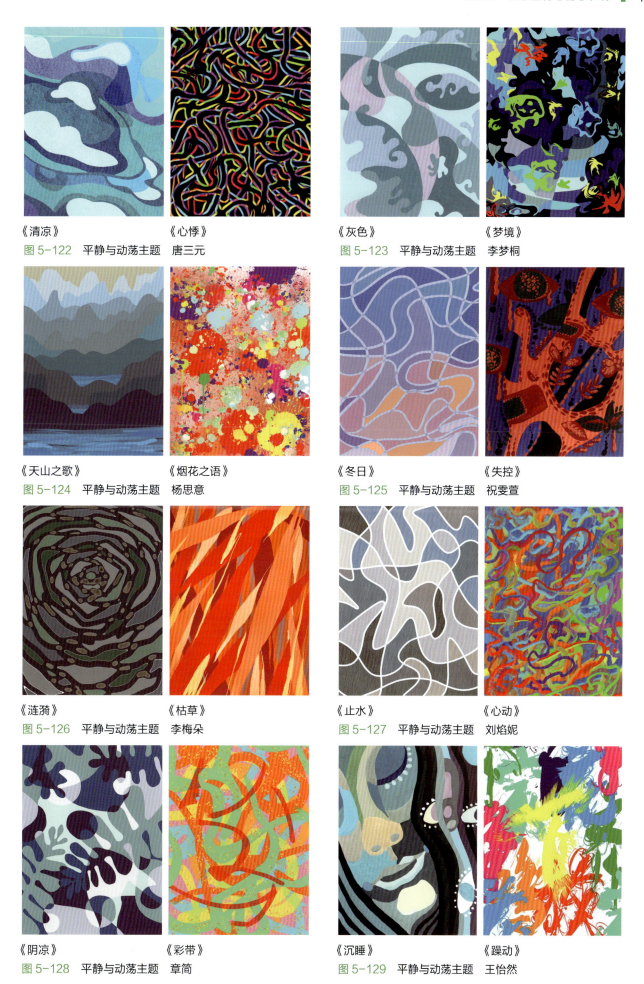

《清凉》　　　　　《心悸》
图 5-122　平静与动荡主题　唐三元

《灰色》　　　　　《梦境》
图 5-123　平静与动荡主题　李梦桐

《天山之歌》　　　《烟花之语》
图 5-124　平静与动荡主题　杨思意

《冬日》　　　　　《失控》
图 5-125　平静与动荡主题　祝雯萱

《涟漪》　　　　　《枯草》
图 5-126　平静与动荡主题　李梅朵

《止水》　　　　　《心动》
图 5-127　平静与动荡主题　刘焰妮

《阴凉》　　　　　《彩带》
图 5-128　平静与动荡主题　章简

《沉睡》　　　　　《躁动》
图 5-129　平静与动荡主题　王怡然

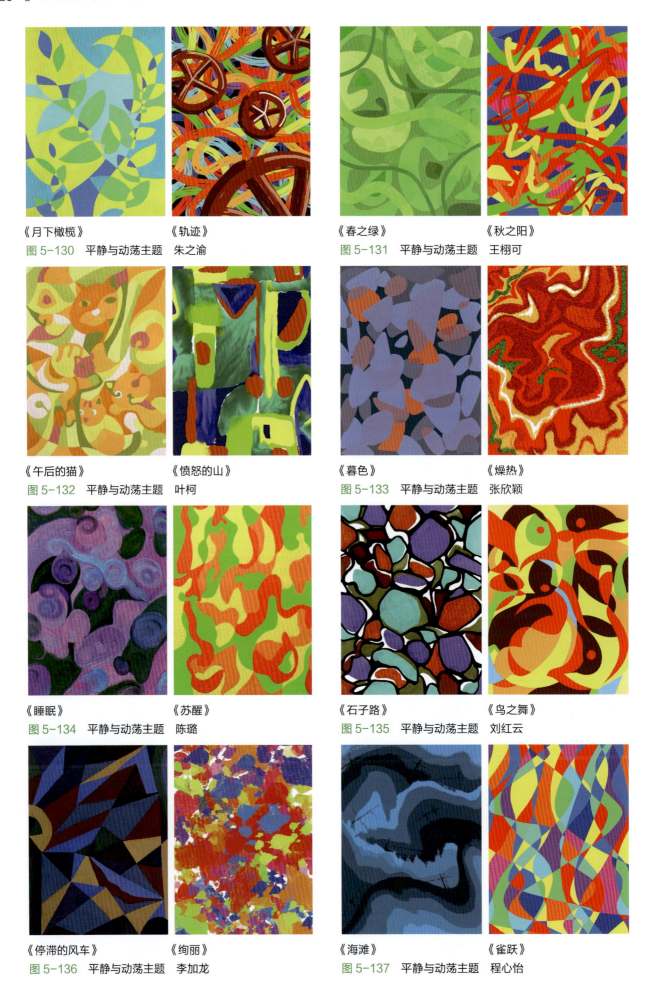

《月下橄榄》　《轨迹》
图 5-130　平静与动荡主题　朱之渝

《春之绿》　《秋之阳》
图 5-131　平静与动荡主题　王栩可

《午后的猫》　《愤怒的山》
图 5-132　平静与动荡主题　叶柯

《暮色》　《燥热》
图 5-133　平静与动荡主题　张欣颖

《睡眠》　《苏醒》
图 5-134　平静与动荡主题　陈璐

《石子路》　《鸟之舞》
图 5-135　平静与动荡主题　刘红云

《停滞的风车》　《绚丽》
图 5-136　平静与动荡主题　李加龙

《海滩》　《雀跃》
图 5-137　平静与动荡主题　程心怡

课题五　色彩重构与情感表现

《惬意》　　　　　　　《苦涩》　　　　　　　　　《童年》　　　　　　　《黯然》
图5-138　甜蜜与苦涩主题　杨思意　　　　　　　图5-139　甜蜜与苦涩主题　喻声扬

《美梦成真》　　　　　《沉香》　　　　　　　　　《桃色泡泡》　　　　　《凋零》
图5-140　甜蜜与苦涩主题　刘焰妮　　　　　　　图5-141　甜蜜与苦涩主题　潘心悦

《两小无猜》　　　　　《苦涩华年》　　　　　　　《西府海棠》　　　　　《木兰暗香》
图5-142　甜蜜与苦涩主题　付居娴　　　　　　　图5-143　甜蜜与苦涩主题　林心悦

《天使》　　　　　　　《分离》　　　　　　　　　《甜蜜》　　　　　　　《呐喊》
图5-144　甜蜜与苦涩主题　丁佳妹　　　　　　　图5-145　甜蜜与苦涩主题　张欣颖

《下午茶》 《病气》 《青春》 《思绪》
图 5-146 甜蜜与苦涩主题 陈思祺　　图 5-147 甜蜜与苦涩主题 王贝贝

《大排档》 《中药铺》 《青春无悔》 《无厘头》
图 5-148 甜蜜与苦涩主题 张森　　图 5-149 甜蜜与苦涩主题 刘红云

《梦故乡》 《伤心泪》 《青春无悔》 《多变》
图 5-150 甜蜜与苦涩主题 张萌　　图 5-151 甜蜜与苦涩主题 邓雯文

《枝头报喜》 《追忆年华》 《如花》 《梦魇》
图 5-152 甜蜜与苦涩主题 王怡然　　图 5-153 甜蜜与苦涩主题 龚璇

《午后》　　　　　　　《良药》
图 5-154　甜蜜与苦涩主题　钟天怡

《朦胧》　　　　　　　《惆怅》
图 5-155　甜蜜与苦涩主题　周如月

《甜甜圈》　　　　　　《鱼与海》
图 5-156　甜蜜与苦涩主题　吴淼淼

《暧昧》　　　　　　　《幽谷》
图 5-157　甜蜜与苦涩主题　朱佳熠

《清甜》　　　　　　　《病痛》
图 5-158　甜蜜与苦涩主题　徐子怡

《花之语》　　　　　　《小夜曲》
图 5-159　甜蜜与苦涩主题　喻声扬

《香甜蘑菇》　　　　　《沉思》
图 5-160　甜蜜与苦涩主题　叶柯

《手指之舞》　　　　　《多面人生》
图 5-161　甜蜜与苦涩主题　李梦桐

参考文献

1. 赵国志. 色彩构成 [M]. 沈阳：辽宁美术出版社，1993.
2. 崔唯，谭活能. 色彩构成 [M]. 北京：中国纺织出版社，2003.
3. 色彩学编写组. 色彩学 [M]. 北京：科学出版社，2001.
4. 钟蜀珩. 新编色彩构成 [M]. 沈阳：辽宁美术出版社，2001.
5. 周永红. 美术设计解误法——色彩构成 [M]. 沈阳：辽宁美术出版社，2000.
6. 黄国松. 装饰色彩基础 [M]. 上海：上海人民美术出版社，1984.
7. 田少煦. 数字色彩构成 [M]. 北京：清华大学出版社，2007.
8. 陈嘉全. 艺术设计中的形与色 [M]. 北京：中国纺织出版社，2009.
9. 滕守尧. 审美心理描述 [M]. 成都：四川人民出版社，1998.
10. 车文博. 心理学原理 [M]. 哈尔滨：黑龙江人民出版社，1997.
11. 吴翔. 设计形态学 [M]. 重庆：重庆大学出版社，2008.
12. 王朝刚. 抽象艺术语言 [M]. 重庆：西南师范大学出版社，2012.
13. 杜士英. 视觉传达设计原理（升级版）[M]. 上海：上海人民美术出版社，2018.
14. 王默根，等. 视觉形态设计思维与创造 [M]. 北京：机械工业出版社，2011.
15. 陈惟，等. 唤醒你沉睡的创造力 [M]. 北京：电子工业出版社，2016.
16. 曹晖. 视觉形式的美学研究 [M]. 北京：人民出版社，2009.
17. 陈立勋，等. 设计的智慧——艺术设计思维与方法 [M]. 北京：北京大学出版社，2017.
18. [日] 伊达千代. 色彩设计的原理 [M]. 悦知文化，译. 北京：中信出版社，2016.
19. [美] 理查德·梅尔. 玩转色彩——50个探索色彩原理的平面实验 [M]. 金黎晅，译. 上海：上海人民美术出版社，2014.
20. [美] 鲁道夫·阿恩海姆. 艺术与视知觉 [M]. 滕守尧，等译. 北京：中国社会科学出版社，1985.

教师服务

感谢您选用清华大学出版社的教材！为了更好地服务教学，我们为授课教师提供本书的教学辅助资源，以及本学科重点教材信息。请您扫码获取。

 教辅获取

本书教辅资源，授课教师扫码获取

 清华大学出版社

E-mail: tupfuwu@163.com
电话：010-83470317
地址：北京市海淀区双清路学研大厦 B 座 508

网址：https://www.tup.com.cn/
传真：8610-83470107
邮编：100084